렘브란트

렘브란트

장 주네

윤정임 옮김

열화당

렘브란트의 비밀

7

렘브란트의 그림을 반듯한 작은 네모꼴로 찢어서
변소에 던져 버린 뒤에 남은 것

37

편집자의 글

65

옮긴이의 글

77

도판 목록

89

본문에서 [] 안 내용은 독자의 이해를 위해 옮긴이가 첨부한 것이다.

렘브란트의 비밀

Le secret de Rembrandt

강렬한 선함. 본론으로 빠르게 직행하려고 나는 이 단어를 사용하고 있다. 그의 마지막 초상화는 그저 이런 것을 말하고 있는 듯하다. "야생 동물조차도 나의 선함을 알아볼 정도로 나는 지성적일 것이다." 그를 이끄는 도덕은 마음을 치장하려는 헛된 추구가 아니며, 그의 직업이 그 도덕을 강요하거나 끌어들인다. 이 점을 살펴보는 일이 가능한 것은 회화사에서 거의 유일한 행운으로, 한 화가가 거울 앞에서 자기도취에 가까운 만족감으로 포즈를 취하고는 그의 다른 작품들과 나란히 일련의 자화상들을 남겨 주고 있고, 그 자화상들에서 우리는 그의 방법의 진화와 그 진화가 화가에게 끼친 영향력을 읽어낼 것이기 때문이다. 이렇게 혹은 그 반대 방향으로?

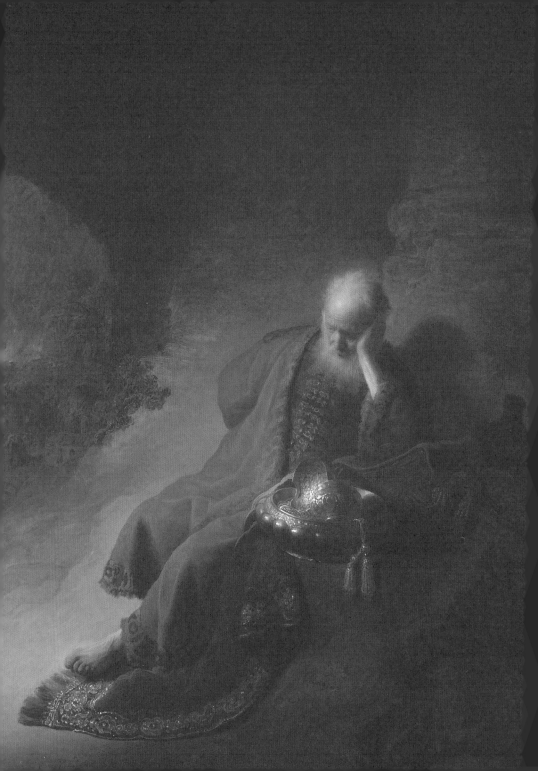

1642년 이전의 그림들에서 렘브란트는 호사 애호가처럼 보이는데, 그 호사는 다른 곳이 아닌 재현된 장면에서 나타난다. 화려함은 동방인들을 그린 초상화들과 성서의 장면들에서 그 배경이나 특이한 복장의 호사스러움으로 표현되고 있다. 매우 아름다운 드레스의 예레미야의 발은 비싼 카펫을 디디고 있고, 바위 위에 놓인 도자기들에는 금장식이 되어 있으며, 이런 것들은 한눈에 드러난다. 그 유명한 〈플로라의 모습을 한 사스키아의 초상〉에서 혹은 사스키아를 무릎에 앉히고 화려한 옷차림에 잔을 들고 있는 자기 자신을 그린 그림에서처럼, 렘브란트는 관습적인 부유함을 꾸며내거나 재현하는 일을 즐겼다는 게 느껴진다. 물론 그는 젊은 시절부터 하층민들을 그렸지만 흔히 그들을 몹시 화려하고 요란한 옷들로 치장했는데, 렘브란트는 호사를 동경했던 듯이 보이며 동시에 얼굴은 소박한 쪽을 편애했던 듯하다. 이를테면 어떤 옷감을 그리려 할 때, 몇몇 드문 예외를 제외하면, 그의 손안에 몰려드는 관능성은 그가 얼굴을 건드리는 순간 물러나 버린다. 심지어 젊었을 때도 그는 세월에 잠식

〈예루살렘의 파괴를 슬퍼하는 예레미야〉 1630. ◀
〈플로라의 모습을 한 사스키아의 초상〉 1635. ▶
〈선술집의 탕아 장면에 등장하는 렘브란트와 사스키아〉 1635. ▶▶

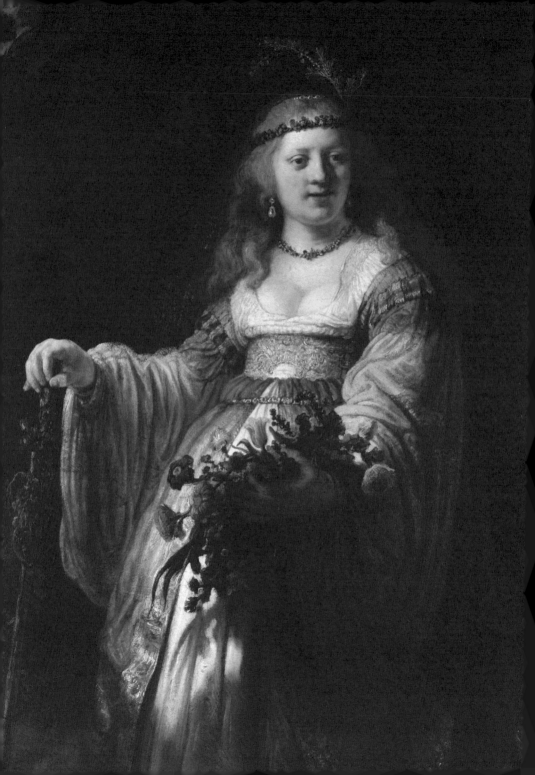

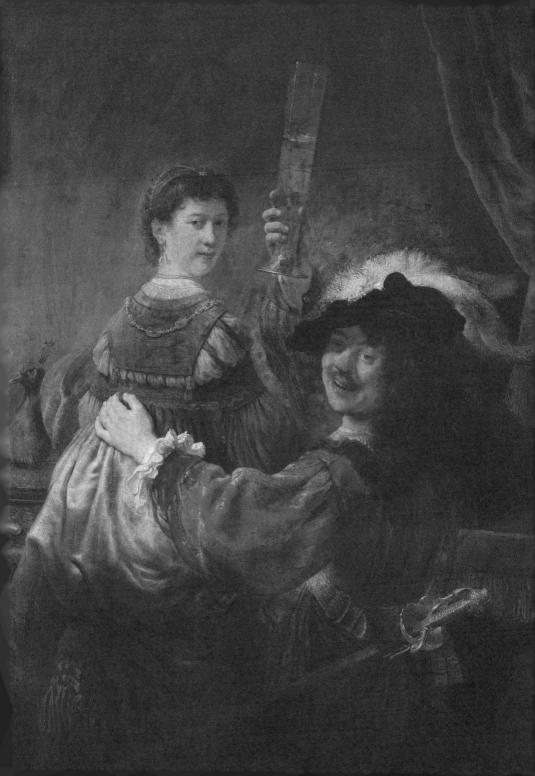

당한 얼굴들을 더 좋아했을 것만 같다.

친근감 때문일까? 혹은 그리기의 어려움(혹은 쉬움?)에 대한 취향으로? 혹은 선조(先祖)의 얼굴이 제안한 문제로 인해? 그 이유를 누가 알겠는가. 하지만 그 당시에는 이 얼굴들이 그 '생생함' 안에서 받아들여졌다. 그 얼굴들은 안목 있고 섬세하게 그려지긴 했지만 그는 자기 어머니의 얼굴조차 애정 없이 그렸다. 주름들은 세밀하게 표현되었고, 눈가의 잔주름, 살갗의 주름, 무사마귀까지 그려냈다. 하지만 그것들은 화폭의 내부로 연장되지 않으며, 살아 있는 신체로부터 나오는 온기를 공급받지 않는다. 그것들은 장식이다. 가장 위대한 사랑을 담아 그려낸 트립 부인의 두 초상화(런던의 내셔널 갤러리 소장), 그 두 점의 그림에 나타나는 노파의 얼굴은 우리의 눈앞에서 해체되고 부패한다. 화가의 방식이 그토록 잔인하게 되었을 때, 내가 왜 사랑이라는 말을 사용하고 있는지에 대해 말하려면 좀더 기다려야 할 것이다. 여기서 노쇠함은 생생함으로서가 아니라, 그 무엇과도 똑같이 사랑스러운 어떤 것으로 고려되고 복원된다. 〈독서하는 렘브란트의 어머니〉에서 그녀의 주름들을 치워내면

〈독서하는 렘브란트의 어머니〉 1631–1634년경. ▶

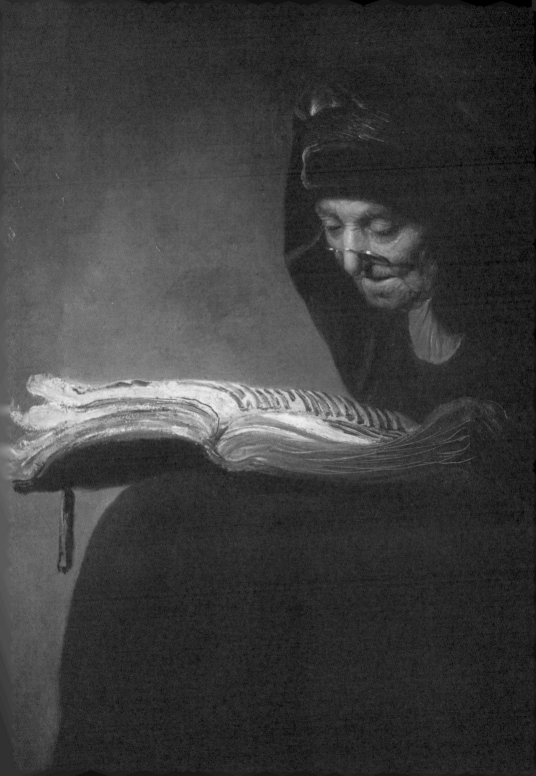

우리는 여전히 아름다울, 매력적인 젊은 여인을 찾아내게 된다. 그러나 트립 부인의 노쇠함은 치워낼 수 없을 터인데, 그도 그럴 것이 그녀는 오로지 그 노쇠함일 뿐이며 그것이 한껏 나타나기 때문이다. 그것은 거기에 있다. 선명하게. 물론 생생함을 그려낸 화폭을 찢어 버리는 명징함으로.

보기 좋든 아니든 간에 노쇠함은 존재한다. 그러므로 아름답다. 그리고 풍요롭다⋯. 당신은 팔꿈치 같은 곳에 상처가 생겨 염증으로 덧난 적이 있잖은가? 거기에 딱지가 앉고 손톱으로 딱지를 들춰내면 그 밑으로 양분을 제공한 고름 줄기가 아주 멀리 이어지고⋯. 그렇다, 그 상처를 **위해** 온몸이 작업 중인 것이다. 손가락뼈 마디마디 혹은 트립 부인의 입술, 이 모든 것이 마찬가지다. 누가 이런 일에 성공했나? 있는 그대로만을 표현하고자 했던 화가, 있는 그대로를 정확하게 (그러니까 아름다움을?) 그려내면서 그것을 온 힘을 다해 표현할 수밖에 없었던 화가는 누구인가? 혹은 깊은 명상 끝에, 만물은 나름의 고귀함을 가지고 있다는 것을 이해했기에 그는 차라리 고귀함을 결여한 것처럼 보이는 존재를 표현하는 일에 좀더 몰두하게 된 것인가?

〈야코프 트립의 부인, 마르하레타 더 헤이르의 초상〉1661년경. ▶

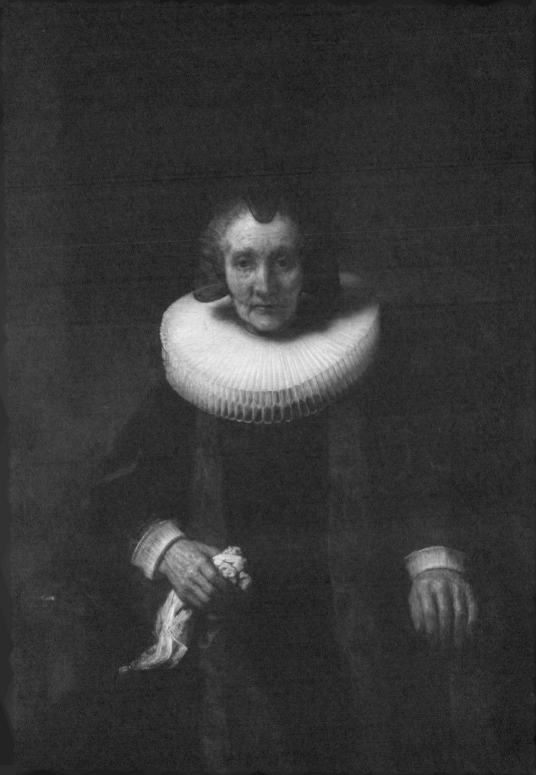

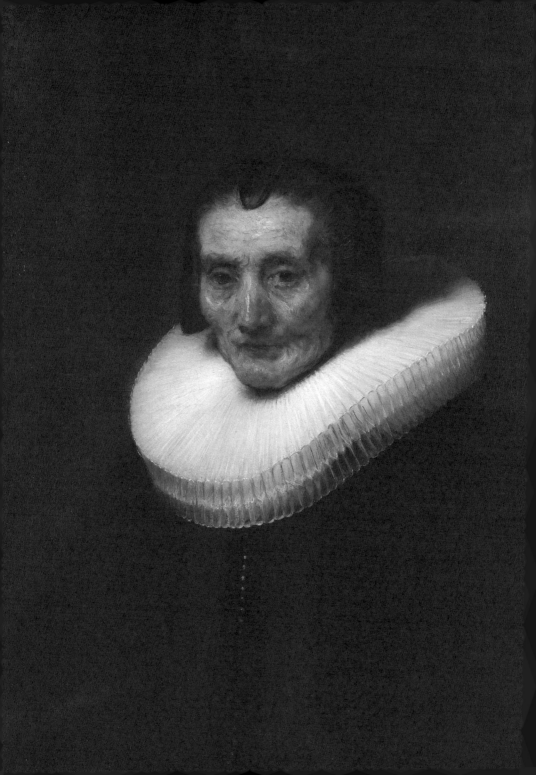

누군가 렘브란트를 이렇게 묘사했다. 렘브란트는 예컨대 프란스 할스(Frans Hals)와는 반대로 자신의 그림에서 모델들과 닮은 점을 포착해낼 줄 몰랐다고, 다시 말해 한 사람과 다른 사람 사이의 차이를 볼 줄 몰랐다고 말이다. 렘브란트가 그 차이를 보지 못했다면 그것은 어쩌면 차이가 존재하지 않기 때문일까? 아니면 눈속임인가? 사실 그의 초상화들이 우리에게 모델의 특징을 건네주는 경우는 드물다. 거기에 그려진 사람은, **선험적으로**, 무기력하거나 비겁하거나 크거나 작거나 선하거나 고약하지 않다. 그 인물은 모든 순간 그렇게 보일 수 있다. 하지만 섣부른 판단이 가져오는 과장된 특징은 결코 보이지 않는다. 프란스 할스의 그림에서처럼 톡톡 튀지만 일시적인 기질 같은 것도 결코 나타나지 않는다. 그런 게 있을 수도 있지만 그렇다 해도 그저 잔재처럼 있을 뿐이다.

아들 티튀스의 미소 짓는 모습을 그린 그림을 제외하고는 렘브란트의 초상화 중에 고요한 얼굴은 하나도 없다. 모든 얼굴들은 극단적으로 무겁고 어두운 드라마를 품고 있는 것 같다. 응축되고 응집된 태도로 인해, 거의 언제나 그의 인물

〈야코프 트립의 부인, 마르하레타 더 헤이르의 초상〉 1661. ◀

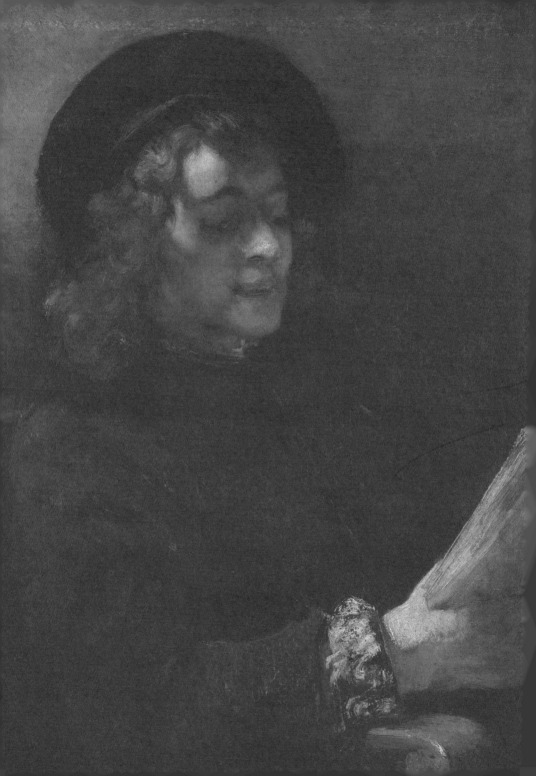

들은 한순간 꼼짝 못하는 상태에 붙잡혀 있는 돌풍과도 같다. 그들은 매우 밀도있는 운명, 자신들에 의해 정확하게 평가된 그 운명을 참아내고 있으며, 매 순간 그 운명에 끝까지 '행동'하게 된다. 한편, 렘브란트의 드라마는 세상에 대한 그의 시선에 불과한 것처럼 보인다. 그는 세상에서 구원되기 위해 자신이 무엇으로부터 돌아서고 있는지를 알고 싶어 한다. 그의 모든 형상들은 어떤 상처의 존재를 알고 있으며 모두 그 상처로 도피하고 있다. 렘브란트는 자신이 상처받았다는 걸 알고 있지만 또한 치유되길 바란다. 그래선지 우리가 그의 자화상들을 바라볼 때는 쉽게 상처받고 있다는 느낌이, 다른 그림들을 마주할 때는 자신감의 힘에 대한 느낌이 든다.

분명 이 사람은 성년이 되기 훨씬 전에, 가장 하찮은 존재와 대상에서도 그 존엄을 알아보았다. 하지만 처음에 그것은 자신의 기원에 대한 감상적인 애착 같은 것이었다. 그의 데생들을 보면, 가장 친숙한 태도들을 그려내는 섬세함에 감상성이 면제되어 있지는 않다. 동시에, 그의 타고난 관능성과 상상력이 화려함을 욕망하게 하고 호사를 몽상하게 했

〈책 읽는 티튀스의 초상〉 1656–1657. ◀

던 것이다.

성서의 독서는 그의 상상력을 고양한다. 건축물, 도자기, 무기, 모피, 카펫, 터번…. 특히 구약성경과 그 연극성은 그에게 영감을 불어넣어 준다. 그는 그림을 그린다. 그는 유명해진다. 그는 부자가 된다. 그는 자신의 성공을 자랑스러워한다. 사스키아는 금과 벨벳을 몸에 휘감는다…. 그리고 그녀가 죽는다. 이제 세상만이 남고, 세상에 다가서기 위한 것으로 오직 회화만이 남게 된다면 세상은 오로지 단 하나의 가치만을 갖게 된다. 아니 좀더 정확히 말해 세상은 이제 단하나의 가치일 뿐이다. 그리고 **이것**[세상]은 이제 더도 덜도 아니게 바로 **그것**[회화]일 뿐이다.

하지만 그렇게 많은 정신적 습관이나 그토록 강렬한 관능에서 하루아침에 헤어날 수는 없다. 그럼에도 그는 조금씩 그런 것들로부터 벗어나려고 노력하는 듯한데, 그것들을 내던져 버리는 게 아니라 변형함으로써 쓸모있게 만들고자 한다. 그는 여전히 화려함(내가 말하는 것은 상상적인, 몽상된 화려함이다)과 어느 정도의 연극성에 집착한다. 그러나 그런 것들로부터 자신을 지키기 위해 거기에 야릇한 조치를

가하게 된다. 즉, 관습적인 호화로움을 고양시키는 동시에 그것을 변질시켜 알아볼 수 없게 만드는 것이다. 그는 좀더 멀리 나아가게 된다. 호화로움을 고귀해 보이게 했던 그 찬란한 빛을 가장 비천한 질료들 속에 흘려보내 모든 것을 혼돈스럽게 만드는 것이다. 이제 모든 것은 드러나 보이는 그대로가 아닐 테지만, 음험하게도 바로 이것이 가장 비루한 질료를 빛나게 할 것이다. 그것은 아직 다 꺼지지 않은 그 옛날 호사 취미의 불꽃인데, 그 불꽃은 화폭 **위에** 재현된 대상으로 있기보다는, **그 속에** 들어앉아 버린다.

천천히 그리고 모호하게 진행되었을 이 작업에서 렘브란트는 각각의 얼굴에는 우열이 없으며, 그것은 똑같은 가치를 가진 다른 인간의 정체성으로 돌려지거나 그 동일성에 이르게 된다는 점을 깨우치게 될 것이다.

회화에 대해서 말하자면, 스물세 살에 훌륭하게 그림을 그려낼 줄 알았던 이 방앗간집의 아들은 서른일곱 살이 되자 더는 그림을 그릴 줄 모르게 된다. 이제 그는 서투르다 싶을 정도로 머뭇거리면서 모든 것을 배워 나가고 거장의 솜씨 같은 건 절대 엄두도 내지 않는다. 그리고 각각의 대상

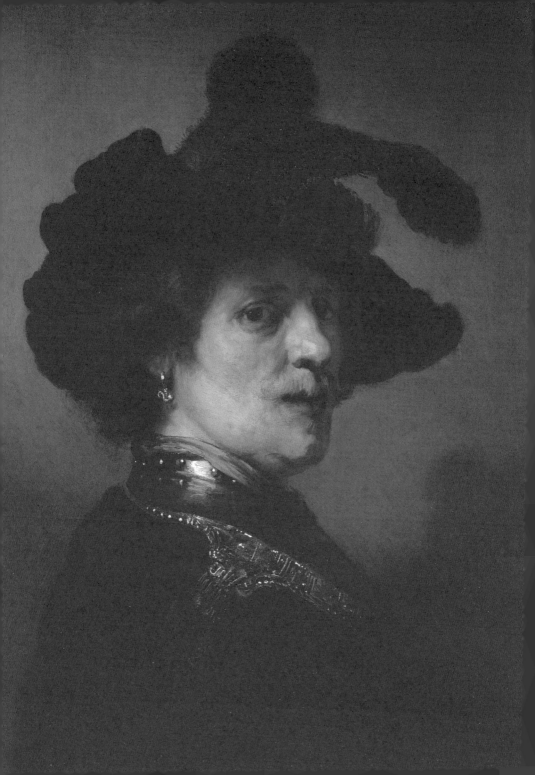

은 나름의 웅대함을, 다른 모든 것들보다 더 크지도 더 작지도 않은 웅대함을 갖고 있다는 사실을 서서히 깨우치게 된다. 그런데 렘브란트는 바로 그러한 웅대함을 복원해야 하고, 그 일은 색채의 독자적인 웅대함을 제시하는 길로 그를 이끌어 간다. 렘브란트는 이 세상에서 회화와 그의 모델을 동시에 존중한 유일한 화가, 그 둘을 동시에 찬미한 화가, 회화와 모델이 서로를 찬미하게 만든 화가라고 말할 수 있다. 그러나 그렇게 필사적으로, 위계에 대한 아무런 고민 없이 모든 것을 찬미하는 그의 그림들에서 우리를 그토록 강력하게 감동시키는 것은 일종의 반영 혹은 좀더 정확히 말해, 노스탤지어는 아닐지언정 여전히 제대로 꺼지지 않은 내면의 잉걸불이다. 그것은 그가 꿈꾸었던 호사, 그리고 거의 완전히 소모된 연극성의 잔재로, 하나의 삶이 여느 삶처럼 관습 속으로 빨려 들어갔으며 그 삶이 관습을 섬기게 만들었다는 신호다. 도대체 어떤 방식으로! 관습을 파괴하지 않은 채로, 그러나 그것을 변형시키고 구부러뜨리고 사용하고 불태워 버림으로써 그렇게 했다. 그리고 이제 여기에 호사스러운 외부의 신호들이 환히 비춰 주러 오는 것은, 그것

〈깃털 모자를 쓴 남자의 초상(자화상)〉 1635-1640년경. ◀

이 무엇이든 내면으로부터 나온 것이다.

렘브란트? 허풍스러운 몇몇 초상화들을 제외하면, 젊은 시절부터 그의 모든 작품은 자신에게서 도망쳐 달아나는 진실을 뒤쫓는 초조한 한 인간을 드러내 보여준다. 그 눈의 강렬함은 거울을 고정시켜야 할 필요성만으로 전부 설명되지 않는다. 이따금 거의 고약한 태도를 보이기도 하고(채권자를 감옥에 집어넣으려고 돈까지 썼던 일을 떠올려 보라!), 거만하기도 하고(벨벳 모자에 달린 공작 깃털의 오만함⋯ 그리고 황금 목걸이⋯), 완고한 얼굴은 차츰 온순해진다. 자기도취적인 자만심은 거울 앞에서 초조함이 되고, 그것은 열정적인, 그리고 전율하는 추구가 되어 간다.

얼마 전부터 그는 헨드리키어와 함께 살고 있었고 이 경이로운 여인은 감수성과 애정에 대한 그의 욕구를 동시에 채워 주어야 했다.(티튀스의 초상화를 제외하면 헨드리키어의 초상화들은 애정 그 자체와 숭고하고 무뚝뚝한 렘브란트의 고마운 마음이 빚어낸 독보적인 작품들이다.) 그의 마지막 자화상들에서는 어떤 심리적 표시도 더는 읽어낼 수 없다. 보려고 애쓴다면 선한 기운 같은 것이 거기에 스쳐 가

〈헨드리키어 스토펄스의 초상화〉 1654년경. ▶

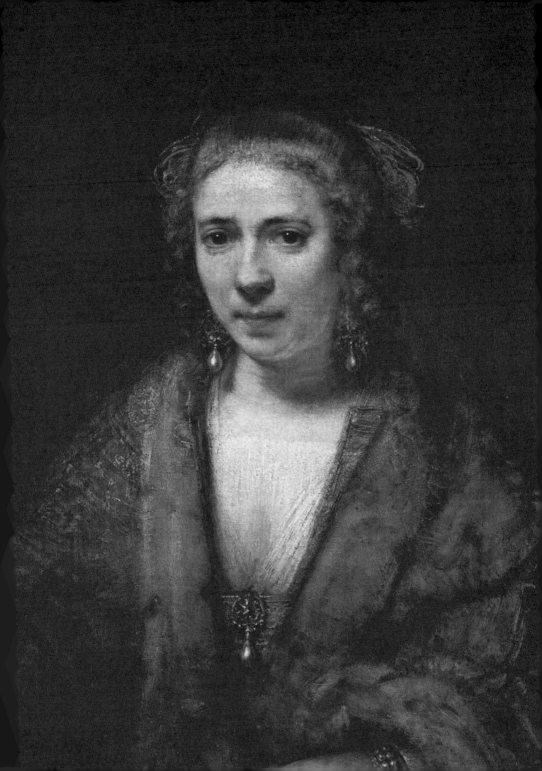

는 것을 볼 수 있으리라. 혹은 초연함? 자화상들에서는 그 두 가지가 똑같은 것일 테니 당신이 원하는 대로 보면 된다.

말년의 렘브란트는 선해졌다. 고약함은 그를 움츠러들게 하거나 부숴 버리거나 혹은 은폐시키든 간에 세상과의 사이에 장막을 친다. 고약함 또는 모든 형태의 공격성 그리고 우리가 성격의 특징이라 명명하는 모든 것, 즉 우리의 기분, 욕망, 에로티시즘 그리고 자만심이 그러하다. 그러므로 세상이 가까이 다가오는 것을 보기 위해서는 장막을 찢어라! 그러나 이러한 선함이나 초연함은 그가 도덕적 규칙이나 종교적 규율을 준수하기 위한 것이 아니며(예술가가 어떤 믿음을 영원히 가질 수 있는 것은 포기의 순간에만 가능하다), 미덕을 얻기 위해서도 아니다. 자신의 성격이라 할 수 있는 것을 불에 집어던진다면 그것은 세상에 대해 좀더 순수한 시각을 갖기 위해서이고, 그 시각을 통해 좀더 정확한 작품을 만들기 위해서다. 나는 그가 착하거나 악하거나, 분노하거나 인내심있거나, 인색하거나 관대하거나 하는 것들에는 아예 관심이 없었다고 생각한다. 그는 그저 하나의 시선과 하나의 손이어야만 했을 것이다. 더구나 그렇게 이기적인

길을 통해서 그는 이런 종류의 순수(이런 말을 쓰다니!)에 도달하게 되고, 그의 마지막 초상화에는 그 순수함이 너무나 명백해 순수함이란 말이 무례해 보일 정도다. 하지만 그가 거기에 이르게 되는 것은 바로 회화의 그 비좁은 길을 통해서이다.

근대의 가장 영웅적인 방식 중 하나인 그의 방식을 도식적이고 거칠게 환기해야 한다면, 이미 평범하지 않았던 그 남자, 야망과 재능으로 가득 찬, 그러나 또한 폭력과 저속함과 정교한 섬세함으로 가득 찬 그 젊은이를 1642년에 불행이 후려쳐 낙담에 빠트린다는 걸 말하고 싶다.

언젠가 행복이 다시 찾아오리라는 희망도 없고 오직 회화만이 남았으므로 그는 끔찍한 노력으로 자신의 작품과 자기 자신 안에서 이전의 온갖 허영심의 기호들, 자신의 행복과 몽상의 기호들을 파괴하려고 애쓰게 된다. 동시에 그는 세상을 재현하고자 하면서(왜냐하면 그것이 회화의 목표이므로) 동시에 그것을 알아볼 수 없게 표현하려고 한다. 그가 그 점을 즉시 깨달았을까? 그 이중의 요구는 회화가 형상화

〈유대인 신부〉 1665. ▶

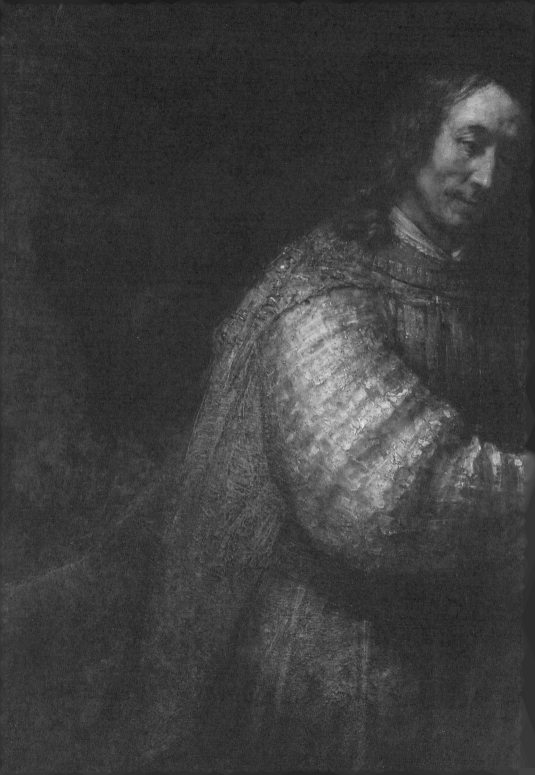

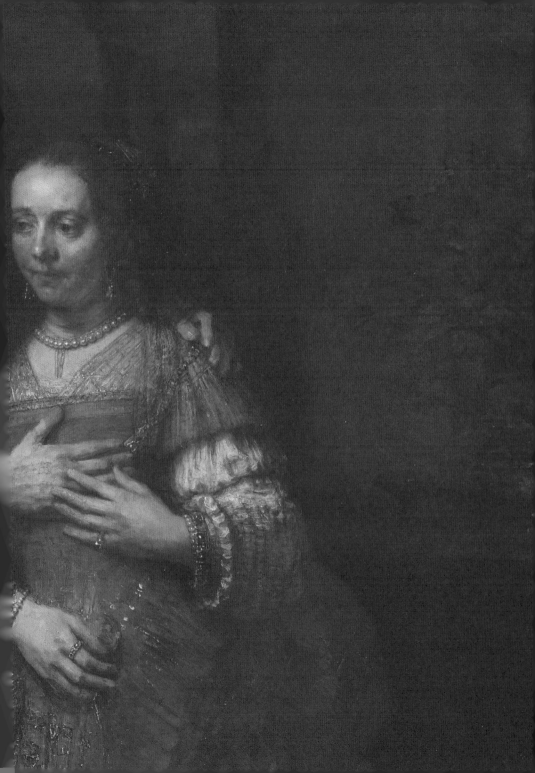

하게 되는 대상에 부여한 것과 똑같은 중요성을 질료로서의 회화에 부여하도록 그를 이끌어간다. 회화에 대한 그같은 찬미는 차츰 추상적으로 이어질 수밖에 없고(〈유대인 신부〉에 그려진 소매는 과연 추상화이다!) 그는 형상화될 모든 것을 찬미하기에 이르는데, 그럼에도 그것을 알아볼 수 없게 표현하고자 한다.

이러한 노력은 차별화되고 불연속적이고 위계화된 세계관으로 그를 이끌어 갈 자기 내면의 모든 것을 허물어 버리게 한다. 그리하여 하나의 손은 얼굴과 같은 가치를, 하나의 얼굴은 테이블 한구석과 같은 가치를, 테이블 한구석은 나무막대기와 같은 가치를, 나무막대기는 하나의 손, 하나의 소매로…. 이 모든 것이 어쩌면 다른 화가들에게도 진실할지 모른다. 하지만 어느 누가 질료를 좀더 잘 찬미하기 위해 질료의 정체성을 그 정도까지 잃게 했던가? 이 모든 것이 우선은 손에, 소매에, 그런 다음에는 회화로 귀착하는데, 바로 그 순간부터 끊임없이 한 대상에서 다른 대상으로 이어지는 현기증 나는 추구 속에 무(無)를 향해 나아간다.

그리고 연극성과 관습적인 화려함 또한 그 추구 속으로

들어선다. 하지만 그것들은 불태워지고 소진되어 이제 장엄함에나 소용될 뿐이다.

대략 1666년에서 1669년 사이에 암스테르담에는 늙은 사기꾼의 그림들(가필하여 수정된 그 에칭화들에 대한 이야기가 사실이라면?)과는 다른 것, 그리고 그 도시와는 다른 것이 있어야 했다. 거의 완벽하게 사라지고 극단으로 내몰린 어떤 인물, 그리하여 침대에서 작업대로, 작업대에서 변소(여기에서 그는 여전히 자신의 더러운 손톱으로 뭔가를 그려대곤 했다)로 오가는 어떤 인물로부터 남은 것이 있었다. 그렇게 남은 것들은 어리석음과 결코 멀지 않으며 오히려 그것에 가까운, 다름 아닌 잔인한 선량함이어야 했다. 붉은 색과 갈색 물감에 적신 붓을 든 쭈글쭈글한 손이나 대상들에 꽂힌 시선, 오직 그것뿐, 그러나 그 눈을 세상에 묶어두었던 지성에는 희망이 없었다.

그의 마지막 초상화에서 그는 유유하게 즐거워한다. 유유하게. 그는 한 화가가 배울 수 있는 모든 것을 알고 있다. 우선은 (아니 결국은?) 화가란 전적으로 대상에서 화폭으로

이행하는 시선 속에 있다는 그 사실, 아니 무엇보다 소량의 물감 덩이에서 화폭으로 옮겨 가는 그 손의 움직임 속에 있다는 사실을.

화가는 거기에, 그 조용하고 확실한 손의 여정에 응집되어 있다. 이제 세상에는 오직 그것밖에 없다. 흔들리며 고요한 그 왕복 안에서 모든 호화찬란함, 화려함, 망집들이 변화를 겪어냈다. 법적으로 그에게는 더 이상 아무것도 남아 있지 않다. 장부를 조작한 덕분에 모든 것은 고귀한 헨드리키어와 티튀스의 수중으로 들어간다. 렘브란트는 자신이 그려 낼 화폭들조차 더 이상 소유하지 못하게 될 것이다.

한 남자가 방금 자신의 작품 속으로 완전히 사라져 버렸다. 그에게서 남은 것은 이제 쓰레기장에나 적합할 테지만, 그전에, 바로 그 직전에 그는 또한 〈돌아온 탕자〉를 그려야 한다.

죽기 전 렘브란트는 익살을 부리고 싶다는 유혹에 빠졌던 것이다.

〈돌아온 탕자〉 1668년경. ▶

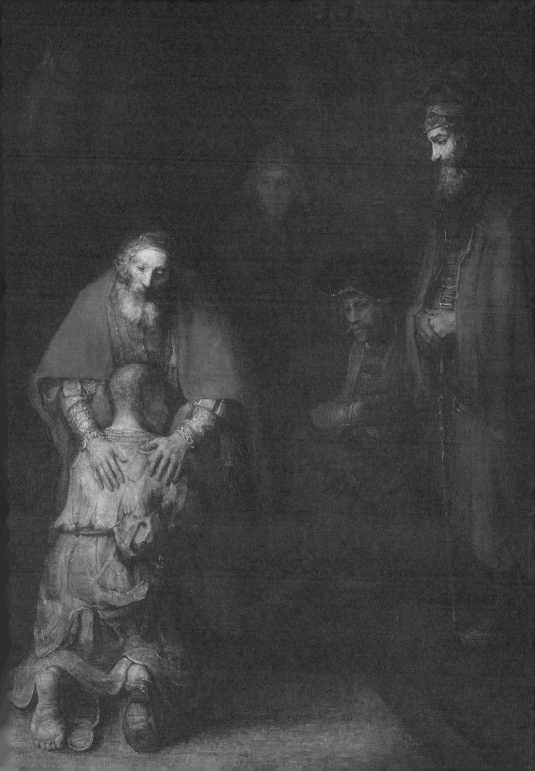

렘브란트의 그림을 반듯한 작은 네모꼴로 찢어서
변소에 던져 버린 뒤에 남은 것

Ce qui est resté d'un Rembrandt déchiré
en petits carrés bien réguliers, et foutu aux chiottes

단지 이런 종류의 진실들, 증명할 수 없고 심지어 '그릇된' 진실들, 부조리 없이는 혹은 그 진실들의 부정이나 자기 부정에 이르지 않고서는 극단까지 이끌어 갈 수 없는 진실들, 예술작품이 고양해야 하는 것은 그러한 진실들이다. 그 진실들은 언젠가 적용되리라는 행운이나 불운은 결코 갖지 않을 것이다. 그 진실들이 노래가 되어 살아남아 우리를 선동하길 바란다.

부패와 흡사해 보이는 무언가가 이전의 내 모든 세계관을 썩어 문드러지게 하고 있는 중이었다. 그러던 어느 날 기차 칸에서 내 앞에 앉아 있던 어떤 승객을 바라보다가, 인간은

우리의 시선은 느리거나 빠른데, 그것은 우리 자신 못지않게, 혹은 더하게, 우리가 바라보는 사물에 달린 문제다. 바로 그렇기 때문에 나는, 이를테면 우리 앞의 대상을 급하게 훑어가는 빠른 시선에 대해, 혹은 그 대상을 무겁게 만드는 느린 시선에 대해 이야기하는 것이다.

렘브란트의 그림(그의 말년 작품들)에 시선이 꽂힐 때 우리의 시선은 무겁고 약간 흐릿해진다.

저마다 다른 인간**만큼의 가치가 있다**는 사실을 불현듯 깨달았을 때, 그러한 인식이 그토록 체계적인 해체로 이끌어지리라고는 의심하지 못했다. 아니 정확히 말하자면 막연하게는 알고 있었다. 왜냐하면 돌연 슬픔의 장막 같은 게 나를 덮쳤고, 그럭저럭 견딜 만하면서도 예민한 그 슬픔이 이후 나를 떠나지 않았기 때문이다. 그 남자는 볼품없는 몸뚱이와 얼굴에다 구석구석이 더럽고 역겁기까지 했으며, 아주 작은 입가에 거의 일직선으로 붙어 있던 몇 올 되지도 않는 지저분한 콧수염은 질기고 뻣뻣했다. 썩은 입에서 내뱉어진 침은 그의 무릎 사이를 지나 담배꽁초들과 휴지와 빵부스러기들로 이미 더럽혀진 기차 바닥으로 떨어졌다. 결국 이런 것들이 그 시간 삼등칸 기차의 객실을 더럽게 만들고 있었다. 눈에 들어온 그 남자의 이런 모습 이면에서 혹은 좀더 멀리, 좀더 멀면서 동시에 매우 놀랍고 곤혹스럽게도 가까이에서 느껴진 그 남자의 내면에서, 나의 시선에 부딪혀 온 그

무언가 묵직한 힘이 시선을 붙잡는다. 단박에 모든 것을 알게 되는, 예컨대 과르디의 아라베스크를 볼 때와 같은 지적인 희열에 매혹된 것도 아닌데 어째서 우리는 계속해서 바라보고 있는 건가?

외양간 냄새 같은 느낌. 인물들을 쳐다볼 때 나는 상반신만 보거나(베를린에 있는 헨드리키어 그림) 혹은 머리만을 보는데도 그 인물들이 건초더미 위에 서 있는 모습으로 상상하지 않을 수 없다. 가슴들은 숨을 쉬고 있다. 손들은 따스하다. 뼈가 드러나는 손마디는 굵지만 따스하다. 〈포목상 조합의 이사들〉에 그려진 테이블은 지푸라기 위에 놓여 있고,

〈열린 문 앞의 헨드리키어〉 1656년경. ▶
〈포목상 조합의 이사들〉 1662. ▶▶

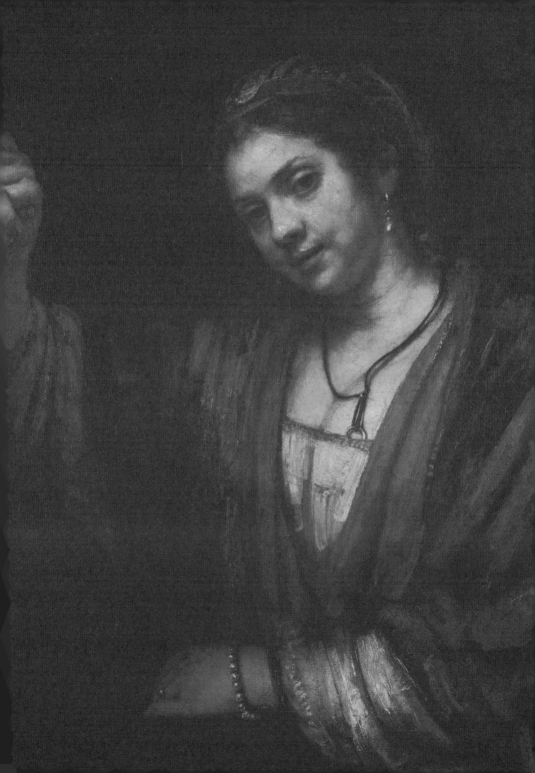

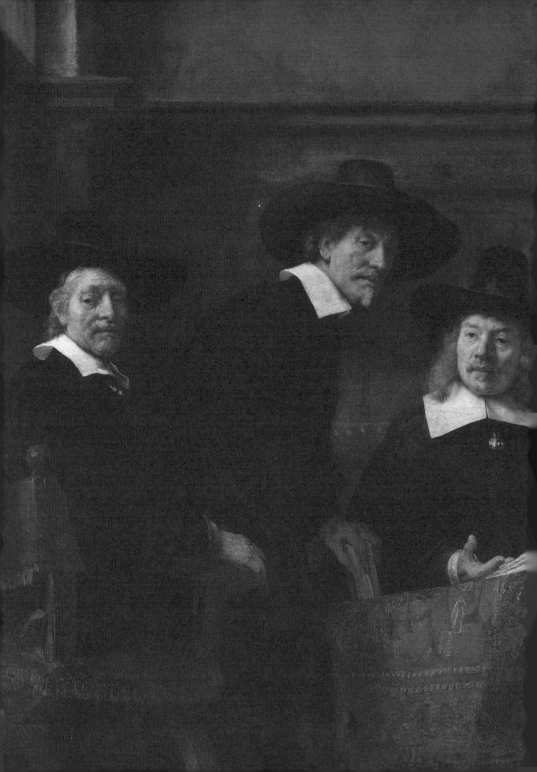

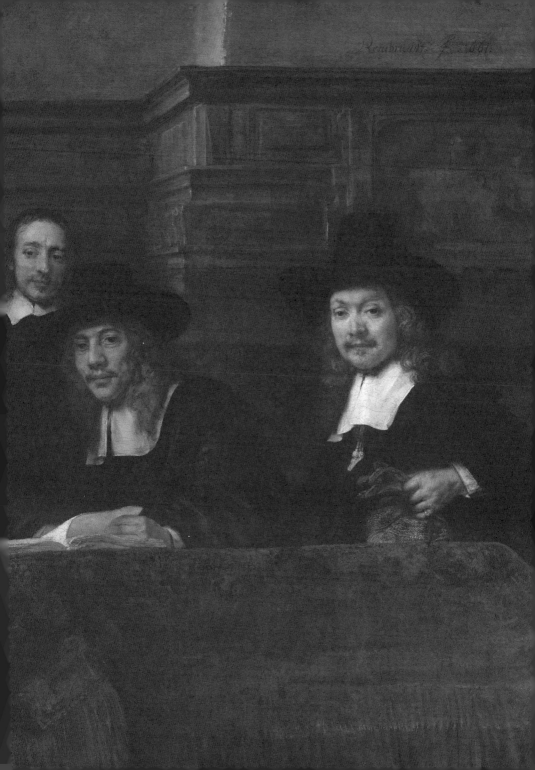

시선으로 인해 충격처럼 그 일을 겪어내면서, 나는 모든 인간에게 보편적인 정체성 같은 것을 발견했다.

아니, 이게 아니다! 그것은 그처럼 빨리, 그리고 그런 순서로 일어나지 않았다. 우선은 나의 시선이 그 승객의 시선에 부딪쳤다.(서로 마주친 것이 아니라 부딪쳤다….) 아니 내 시선이 그의 시선 속에 녹아들었다. 그 남자는 읽고 있던 신문에서 눈을 들어 올리고 아무런 주의도 기울이지 않은 채 그저 자신의 눈을 내 눈 쪽으로 가져왔을 뿐이며, 내 눈 또한 우연히 그를 바라보고 있었다. 그 사람도 즉시 똑같은 감정을, 그리고 같은 정도의 당혹스러움을 느꼈을까? 그의 시선은 다른 누구의 것이 아니었다. 그것은 내가 **부주의하게 나를 망각한 고독한 순간**에 거울 속에서 우연히 맞닥뜨리게 되는 나의 시선이었다. 내가 그때 겪은 일은 이런 식으로밖에 옮겨낼 수 없었다. 나는 눈을 통해서 내 몸에서 그 승객의 몸속으로 흘러들어

다섯 명의 남자들은 물거름과 쇠똥 냄새를 풍기는 듯하다. 헨드리키어의 치마 아래, 모피로 가장자리를 두른 망토 아래, 긴 프록코트 아래, 화가의 기상천외한 통자 원피스 아래에서 몸들은 제 기능을 충실히 완수한다. 그 몸들은 소화를 시키며, 따뜻하고 묵직하며, 냄새를 풍기고 배설을 한다. 제아무리 우아한 얼굴과 신중한 시선을 가졌다 해도 그 '유대인 신부'에게는 엉덩이가 있다. 그런 것이 느껴진다. 그녀는 언제든 치마를 들어 올릴 수 있다. 엉덩이가 있으니 앉을 수도 있다. 트립 부인 역시 마찬가지다. 렘브란트 자신에 대해서는 말할 것도 없다. 첫번째 초상화부터 최종적으로 도달한 마지막

가고 있었으며 **동시에 그 승객은 내 몸속으로 흘러들어 오고 있었다**, 라고. 보다 정확히 말해 **나는 흘러들어 갔다**. 그 시선은 너무나도 짧았기 때문에 복합과거 시제(과거에 지속되던 시간을 표현하는 반과거 대신에 복합과거, 즉 짧은 순간에 완료된 일로 표현하고 있다―옮긴이)의 도움을 받아야만 회상해낼 수 있을 정도였다. 그 승객은 다시 신문을 읽기 시작했다. 나는 조금 전의 발견으로 인해 당황한 나머지 그제야 비로소 그 낯선 남자를 꼼꼼히 살펴볼 생각을 했고, 앞서 묘사했던 그 혐오스러운 인상을 끌어낼 수 있었다. 구겨지고 해지고 색 바랜 옷가지 아래 드러난 그의 몸은 더럽고 구질구질해 보였다. 물렁해 보이는 입술은 잘 다듬어지지 않은 수염에 덮여 있었다. 나는 이 남자가 무기력하며 필경 비겁할 거라는 생각이 들었다. 나이는 오십이 넘어 보였다. 기차는 무심하게 프랑스의 마을들을 계속해서 지나가고 있었다. 이제 막 저녁이 다가오는 중이었다.

그림까지, 그의 육중한 살덩이는 한 그림에서 다른 그림으로 그 실체를 비워내지 않은 채 끊임없이 달려간다. 그의 가장 소중한 사람들인 어머니와 아내를 잃고 난 뒤에 그 건장한 남자는 자기를 상실해 버리려고, 암스테르담 사람들에 대한 예의도 없이 사회적으로 사라져 버리려고 한 것만 같다.

아무것도 아니기를 바라는 일, 이것은 우리가 자주 듣는 말이다. 이것은 기독교적이다. 인간은 상실을 추구하며, 여하튼 자신을 **진부하게** 개별화하는 것, 자신에게 불투명성을 부여하는 것을 사라지게 해, 자신이 죽는 날에 신에게 무지갯빛조차 아닌

황혼녘의 시간들, 그 공모의 순간들을 이런 상대와 함께 보내야 한다는 생각이 나를 몹시 불편하게 했다.

도대체 내 몸에서 흘러나왔던 것, 내게서 흘러내려 갔던 것은 무엇일까? 그리고 이 승객의 무엇이 그의 몸에서 흘러나왔던 건가?

　이 불쾌한 경험은 그 서늘한 돌발성으로도, 그런 강렬함으로도 재발하지 않았지만, 그 여파는 끊임없이 내 안에서 지각되었다. 내가 기차 안에서 느꼈던 것은 어떤 계시와 흡사해 보였다. 혐오스러운 외관의 부수적인 것들이 걸러지고 나자, 그 남자는 자신을 나와 동일하게 만들었던 것을 은닉하고 있다가 드러내 보였다. (처음에는 이렇게 썼던 문장을 좀더 정확하고 더 난처한 다음의 문장으로 고쳤다. 나는 그 남자와 내가 동일하다는 것을 인식했다, 라고.)

　그것은 각각의 인간이 다른 사람과 동일하기 때문이었을까?

순수한 투명성을 제시하려 한다는 것을 이해할 필요가 있을까? 나야 모르지만 관심 없다.

렘브란트에 대해 말하자면, 그의 모든 작품을 보고 있으면 위에서 말한 그 투명성에 성공하기 위해 그는 자신을 방해하는 것을 치워 버리는 일만으로 충분치 않았으며, 그것을 변형하고 변모시켜 작품에 이용하려 했다는 생각이 든다. 일화적으로 알고 있는 주체를 해체하여 영원성의 빛 아래 위치시키는 일. 오늘 혹은 내일에 의해 인정받을 뿐만 아니라 죽은 자들의 인정 또한 받는 것. 오늘과 내일의 살아 있는 사람들에게 바친 작품이 아니라 모든 세대의 죽은 자들에게 바친 작품은 어떤

여행하는 내내 스스로에 대한 일종의 불쾌감 속에서 그 문제를 끊임없이 생각하다가 나는 마침내 바로 그러한 동일성이 모든 사람을 **더도 덜도 아니게** 다른 사람과 똑같이 사랑받을 수 있게 하는 것이라고, 그리고 사랑받는다는 것은, 말하자면 가장 비천한 외관까지도 지극히 귀해지고 보살핌과 인정을 받게 하는 것이라고 믿게 되었다. 그것이 전부가 아니었다. 나의 명상은 또한 다음과 같은 생각으로까지 이어져야 했다. 내가 처음에는 역겹다고(이 말이 그렇게 지나친 건 아니다) 했던 그 외관은 그러한 동일성에 의해 의도되었던 것이고(동일성이란 단어가 집요하게 다시 등장하는 이유는 내가 다룰 수 있는 어휘가 여전히 풍부하지 않기 때문이다), 끊임없이 모든 인간들 사이를 돌아다니던 그 동일성은 방심한 상태에 있던 누군가의 시선에 의해 깨우쳐지는 것이다. 나는 심지어 그러한 외관을 모든 인간의 동일성에 대한 잠정적 형태로 이해했다는 생각도 들었다.

것일까?

렘브란트의 그림은 주체를 미래로 흘러가게 했던 시간을 멈출 뿐만 아니라 그를 더 오래 전인 고대의 시대들로 거슬러 올라가게 한다. 이 작업을 통해 렘브란트는 장엄함에 호소한다. 그러므로 그는 매 순간, 각각의 사건이 어째서 엄숙한지를 밝혀낸다. 그리고 이 일에는 그 자신만의 고독이 가르침을 준다.

하지만 또한 이 장엄함을 화폭 위에 복원해야 하는데, 바로 그때 연극성에 대한 그의 취향, 스무 살 때 그토록 맹렬했던 그 취향이 도움이 될 것이다. 사스키아의 죽음이라는 크나큰

그런데 순수하고 거의 무미건조한 시선이 두 승객 사이에 오갔고, 그들의 의지가 어쩌면 그 시선을 가로막았을 수도 있었지만 그 순간 그들의 의지는 아무 소용이 없었고, 단 한순간 지속되었던 시선만으로도 충분히 나를 침울하게 했고 깊은 슬픔이 늘 자리하게 했다. 나는 은밀하게 간직해 온 그 발견을 꽤 오랫동안 끼고 살아왔고, 그것을 떠올리는 일을 멀리하려고 노력했으나, 내 안의 어디에선가 슬픔의 흔적은 늘 호시탐탐 기회를 노리고 있다가 한 번 내쉰 숨에 갑자기 부풀어 오르듯 모든 것을 어둡게 만들어 버렸다.

그 발견이 나에게 가져다준 생각은 이런 것이었으리라. "모든 인간은 그의 매력적인 혹은 끔찍해 보이는 외관 뒤에 어떤 자질을 간직하고 있으며, 최후의 보루 같은 그것은 아마도 환원할 수 없는, 아주 은밀한 영역에서 그 사람을 모든 사람이게 만들어 준다."

이 동등한 관계를 레알 시장에서, 도살장에서,

〈병 든 사스키아〉 1640년경. ▶

슬픔은 렘브란트를 온갖 일상적 기쁨에서 등을 돌리게 했고, 그는 금목걸이, 깃털 달린 모자, 칼 들을 가치로, 아니 회화적인 축제로 탈바꿈시킴으로써 자신의 애도를 완수했을 수도 있다. 이 건장한 네덜란드 사람이 울었는지는 알 수 없지만 1642년 무렵에 그는 총탄 세례(1642년에 맞이한 사스키아의 죽음과 그로 인한 여파를 의미한다—옮긴이)를 받게 되고, 자만심 강하고 대담하던 그의 본성은 차츰 변형되어 간다.

쾌활하던 스무 살의 그 남자는 순한 성격이 아니었고, 거울 앞에서 시간을 보내곤 했다. 자기애와 자부심이 강하고 그토록 젊은 나이에 벌써 거울 속에 빠져

길바닥에 피라미드처럼 쌓아 올린 양들의 잘린 머리에서, 움직이지는 않지만 분명히 존재하던 그 시선에서 발견했다는 생각마저 들었던가? 나는 어디서 멈춰야 하나? 큰 보폭으로 걸어가던 치타, 그 옛날 불량배처럼 유연하던 그 치타를 내가 죽였다면 나는 누구를 살해한 것인가?

앞서 나는 나의 가장 소중한 친구들이 은밀한 상처 속으로 온전히 숨어 들어갔노라고, 그 점을 확신한다고 말했다. 그리고 곧이어 이렇게 썼다. "아마도 환원할 수 없는, 아주 은밀한 영역에서…." 나는 같은 이야기를 하고 있던 걸까? 한 인간은 다른 인간과 동일하다는 바로 그런 사실이 나를 강타했다. 하지만 그런 사실을 알게 된 것이 그렇게 드문 일이어서 그토록 놀라워한 건가? 그리고 그걸 안다는 게 나한테 무슨 도움이 될 수 있었나? 무엇보다도 분석적인 방식으로 대략 아는 일과 돌연한 직관으로 포착하는 일은 다르다. (물론 나는 인간들은 저마다 가치가 있으며 심지어 인간은 모두 한

있다니! 그건 옷매무새를 가다듬고 무도회로 달려가기 위해서가 아니라, 고독 속에서 흐뭇하게 자신을 오래도록 바라보기 위해서다. 수염, 찌푸린 눈썹, 헝클어진 머리칼, 얼빠진 눈빛, 등등의 렘브란트를. 이 위장된 자기 탐색에는 그 어떤 근심도 보이지 않는다. 그가 건축물을 그린다면 그건 언제나 오페라의 건축물들이다. 그리고 나서 자신의 나르시시즘이나 연극성 취향에서 멀어지지 않으면서 그것들을 차츰 변형시켜 간다. 나르시시즘은 초조함으로, 그가 극복하게 될 일탈로 이어지고, 연극성에서는 '유대인 신부'의 소매처럼 격한 기쁨을 이끌어낸다.

〈자화상〉 1629. ▶

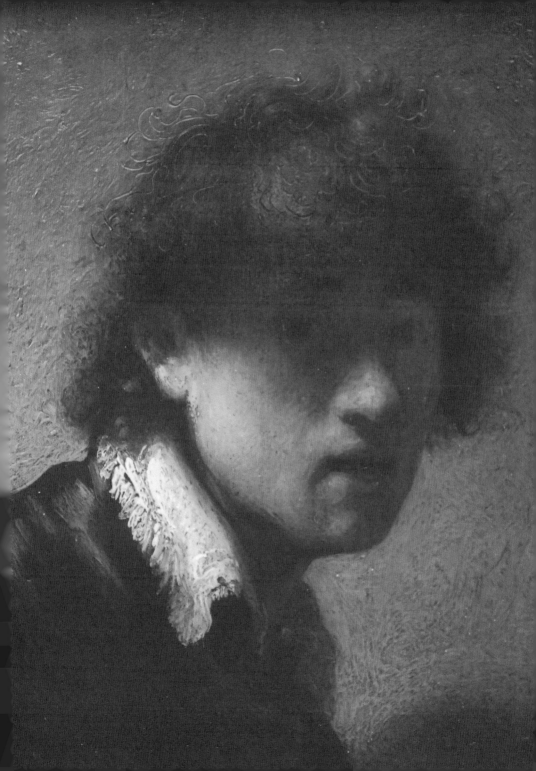

형제라는 소리를 주변에서 들어 왔고 책에서도
보아 왔기 때문이다.) 하지만 그런 사실이
나에게 무슨 도움이 되나? 좀더 확실했던 한
가지는 기차에서 체험했던 것을 내가 더는 모를
수 없게 되었다는 점이다.

　어떻게 내가 모든 인간은 다른 사람들과
비슷하다는 그런 인식에서 개개의 인간은
모든 인간들이라는 그같은 관념으로 이행해
갔는지에 대해서 말할 수 있을까? 하지만 그
관념은 이제 내 안에 있다. 그것은 확신으로 내
안에 들어앉았다. 그 관념은, 순결함은 조금
잃어버리겠지만 다음과 같은 아포리즘을 통해 더
분명하게 표명될 수 있었을 것이다. "그는 세계에
존재하며 오직 단 한 사람으로만 존재했다.
그는 온전하게 우리 각자 안에 있고, 그렇기에
그는 우리 자신이다. 각각의 인간은 타자이고
타자들이다. 방심했던 그날 저녁 우리가 교환한
그 분명한 시선은, 집요했는지 그저 던져진
시선이었는지 그 방식은 몰랐지만 그 점을

사스키아가 죽자마자 그의 눈과
손은 마침내 자유로워진다.
(그래서인지 그가 그녀를 죽게
한 건 아닌지 어쨌거나 그가
그녀의 죽음에 기뻐한 건 아닌지
의구심이 들 정도다.) 그 순간부터
그는 회화 안에서 일종의 방탕을
기획한다. 사스키아가 죽자
세상과 사회적 판단들은 중요하지
않게 된다. 죽어가는 사스키아와
아틀리에에 있는 그의 모습을
상상해 봐야 한다. 그는 계단에
걸터앉아 〈야간순찰(프란스 반닝
코크 대위의 중대)〉의 배열을
흐트러뜨린다. 그는 신을 믿고
있나? 그림을 그릴 때만은 그렇지
않다. 그는 성경은 알고 있고
그것을 이용한다.

깨우쳐 주었다. 단지 내가 이름조차 알 수 없었던 어떤 현상이 '그'라는 유일한 인간을 무한으로 분해하고 십중팔구 우연한 일과 형태 속에서 그를 파편화해, 각각의 파편을 우리 자신에게 낯설게 보이도록 만들 뿐이다."

설명이 좀 무거워졌는데, 내가 체험했던 것은 위에서 말한 관념보다 더 혼란스럽고 더 강력했으며, 사유된 것이라기보다는 꽤 말랑한 몽상으로 꿈꾸어지고, 생겨나고, 돌아다니거나 낚아 올려진 것이었다.

어떤 인간도 나의 형제는 아니었다. 그러나 각각의 인간은 나 자신이었고 각자의 특별한 외피 속에 일시적으로 고립되어 있었다. 그런데 이렇게 확증된 사실이 나로 하여금 모든 도덕을 검토하거나 다시 생각하도록 이끌지는 않았다. 나[라는 사람]의 특별한 외관을 벗어난 이 자아에 대해 나는 그 어떤 온정이나 애정도 느끼지 않았다. 타자가 택한 그의 형태[외관]에 대해서도 마찬가지였다. 그것은 그의 감옥 혹은 무덤인가?

〈야간순찰(프란스 반닝 코크 대위의 중대)〉 1642. ▶

물론 내가 방금 전에 한 말은, 그 모든 것이 거의 다 거짓이라는 점을 받아들여야만 약간의 중요성을 가진다. 예술작품이란 일단 완성이 되면 작품으로부터 출발한 개관이나 지적 유희를 허용하지 않는다. 그것은 심지어 지성을 혼란에 빠트리거나 결박해 버리기도 한다. 그런데 나는 유희를 해 버렸다.

작품이 빚어내는, 제어할 수 없고 반박할 수 없는 매혹은 그러한 지성의 마비가 가장 분명한 확신과 혼동됨을 증명할 뿐이라면, 예술작품은 어떻게 보면 우리를 바보로 만드는 것일 수도 있다. 그 확신에 대해 나는 아무것도 모른다. 이 글을 쓰게

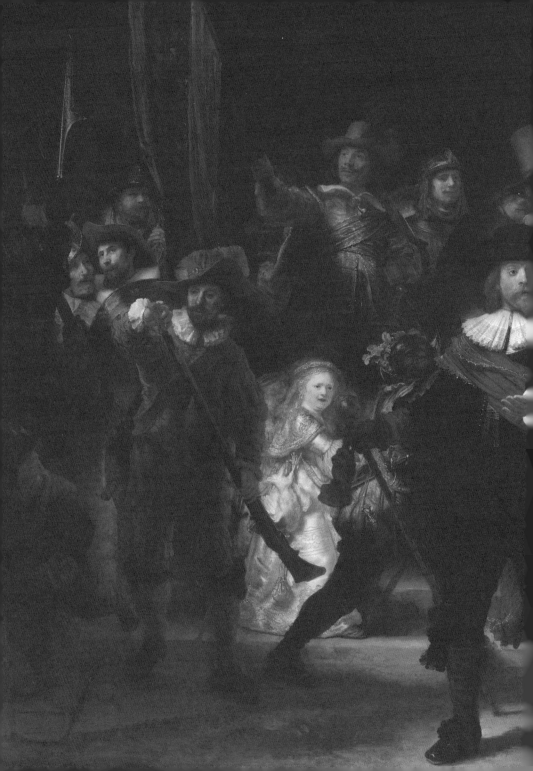

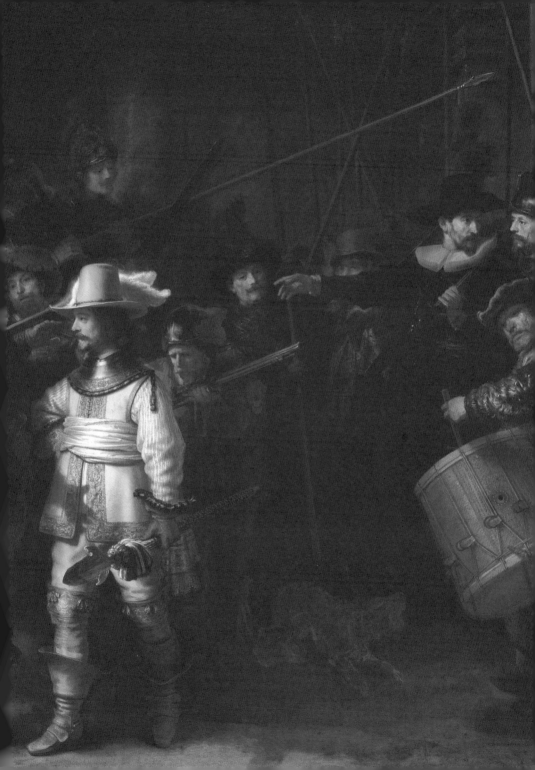

오히려 나는 나의 이름에 상응하던 형태에 대해, 그리고 이 글을 쓰고 있던 자의 형태에 대해(결국 '주네'라는 인물인, 스스로에 대해—옮긴이) 그랬던 것만큼이나 타자의 형태에 대해서도 가혹한 태도를 보이는 경향이 있었다. 나를 덮쳐 오던 그 슬픔, 그것이 가장 혼란스러웠다. 그 낯모르는 승객을 바라보며 계시를 받았던 이래 나는 예전처럼 세상을 보는 일이 불가능해졌다. 아무것도 확실하지 않았다. 세상은 돌연 부유했다. 나는 한동안 그러한 발견에 짓눌린 듯이 있었지만 얼마 안 가 그 발견은 어쩔 수 없이 심각한 변화에 직면하리라는 예감이 들었고, 그 변화는 차라리 체념이 될 것이었다. 나의 슬픔은 하나의 신호였다. 세상은 변했다. 세상은 살롱 지방과 생랑베르달봉 지역 사이를 달리던 삼등 기차 칸에서 그 아름다운 색채와 매력을 잃어버렸다. 벌써 나는 그것들에게 향수에 젖은 인사를 건넸고, 슬픔도 혐오감도 없이 언제나 더 고독할 그 길로 나아가지 않을 수

된 기원에는 렘브란트의 가장 아름다운 그림들(십이 년 전 런던에서 보았던 그림들)에 대한 나의 감동이 있다. 도대체 나한테 무슨 일이 일어난 건가? 왜 그런 일이? 흡사 진흙탕에 빠진 것처럼 내가 그토록 벗어나기 힘들었던 그 그림들은 무엇인가? 그 트립 부인은 누구인가? 그 신사는….

아니다. 단 한 번도 나는 그 부인들과 신사들이 누구인지 궁금해한 적이 없다. 어느 정도는 분명한 이같은 질문의 부재가 내 눈살을 찌푸리게 하는 건가? 바라보면 바라볼수록 **그 초상화들은 점점 더 어떤 사람에게로 환원되지 않는다.** 그 누구에게로도. 꽤 오랜 시간이

없었으며, 특히 나의 기쁨을 고양시키기는커녕 허다한 괴로움을 불러일으켰던 세상의 환영 속으로 뛰어들어야 했다.

나는 생각했다. "이제 그토록 값비쌌던 것들, 사랑, 우정, 형식, 허영심, 유혹의 지배를 받는 이 모든 것들 중 아무것도 중요하지 않을 것이다."

그런데 그 승객에게 던져진 시선, 너무 무섭도록 계시적이고 어쩌면 아주 구닥다리 정신상태에서나 가능했을 그것은 나의 삶에 기인한 것일까 아니면 전혀 다른 이유 때문일까? 다른 사람도 시선을 통해 타자의 몸속으로 흘러들어 간다는 느낌을 가질 수 있었을지에 대해 크게 확신할 수 없었고, 또한 내가 여기 제시했던 감각의 의미가 그 승객에게도 같은 의미였을지도 확신할 수 없었다. 늘 세상의 **충만**을 의심하려는 유혹 때문에 나는 여기서도 여전히 독자성[개별성]을 부인하기 위해 개체의 외피들 속으로 나를 흘러들어 가게 하려고 애썼던 것인가?

지난 후에 나는 다음과 같이 절망적이며 열광적인 생각에 도달해야 했다. (그의 나이 쉰 이후에) 렘브란트가 그린 초상화들은 확인 가능한 그 누군가에게로 절대 환원되지 않을 것이라는. 어떤 디테일이나 용모의 어떤 특징도 특별한 성격이나 개별적인 심리로 환원되지 않는다. 그것들은 도식화 작업으로 인해 탈인격화된 것인가? 전혀 그렇지 않다. 마르하레타 트립의 그 주름들을 생각해 보라. 사람들이 말하는 개성을 포착하거나 그것에 다가서기를 염원하면서, 그들의 특별한 정체성을 발견하기를 바라면서 그림들을 바라볼수록, 그림들은 동일한 속도로 점점 더 멀리, 무한한 탈주 속으로

"이제 아무것도 중요하지 않을 것이고⋯."
아니 아무것도 변화하지 않는다면? 각각의
외피가 정확하게 똑같은 정체성을 감춘다면,
각각의 외피는 독자적이어서 우리 사이에
거스를 수 없어 보이는 어떤 대립을 세우는
데 성공할 테고 제각기 가치를 가지는 개인의
무수한 다양성을 창조하는 데 성공할 것이다.
사람들은 저마다 소중하고 실재적인 이러한
개별성만을 갖고 있었나? '그의' 수염, '그의'
두 눈, '그의' 안짱다리, '그의' 언청이 등과
같이? 그리고 만일 그가 내세울 거라고는 '그의'
페니스 크기뿐이었다면? 하지만 그 시선은 낯선
승객에게서 나에게로 오고 있었고, 그 확신은
곧이어 서로가 하나일 뿐이라는, 즉 '나'이거나
'그'이면서 동시에 '나'와 '그'라는 것이었나? 그
점액을 어찌 잊겠는가?

다시 해 보자. 내가 이제 막 깨우친 것을
인식하고 나자, 그 계시의 지표들에 따라 내
노력을 기울여 막연한 명상 속으로 사라져

〈자화상〉 1668년경. ▶

도망쳐 버렸다. 오직 렘브란트의
자화상만이 약간의 개별성을
간직하며, 최소한의 관심을
끌어내고 있었다. 이는 아마도
자기 자신의 이미지를 탐색하는
그 시선의 정확성 때문일 것이다.
하지만 나머지 그림들은, **만일
내가 그 깊은 슬픔을 무시할 만한
것으로 여겼다면,** 그로부터 뭔가를
포착하는 일을 허용하지 않은 채
사라져 버렸다.

무시할 만한가 그 슬픔은? 이
세상에 있다는 사실에서 오는
슬픔을? 존재들이 혼자 있을 때,
이렇게 혹은 저렇게 행동할 것을
기다리는 중에 **자연스럽게** 취하게
되는 태도에 다름 아닌 그것.
쾰른 미술관의 웃고 있는 자화상

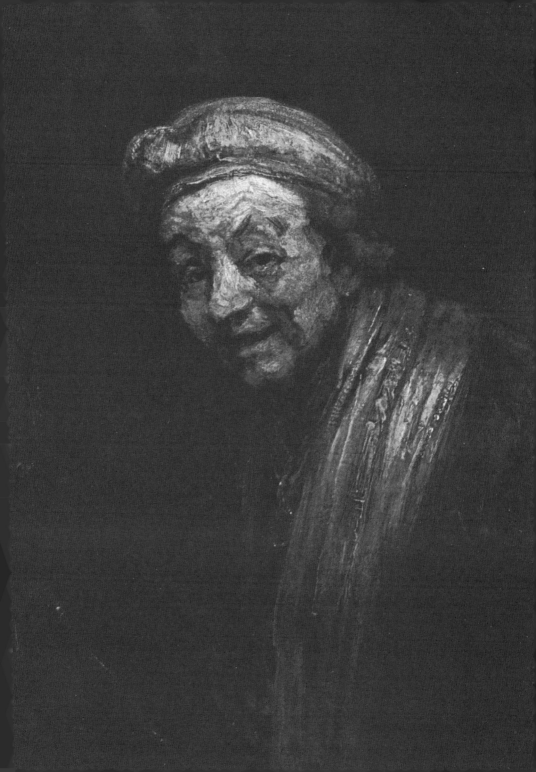

버리는 게 문제가 아니었다. 단지 이제는
내가 알던 것을 모른다며 회피할 수 없었고,
무슨 대가를 치르더라도, 어떤 결과가 되었든
그것들을 따라가야만 했다. 내 삶의 다양한
사건들이 나를 시(詩)로 밀어붙였으므로,
시인은 이 새로운 발견을 자신을 위해 사용해야
할 것이다. 하지만 무엇보다 먼저 나는 다음과
같은 것을 지적해야 했다. 내가 진실하다고
여길 수 있었던 내 인생의 유일한 순간들은
나의 외관을 찢어내고 드러냈는데… 무엇을?
끊임없이 나에게 지속되었던 **견고한 비어
있음**을? 나는 그런 순간을 정말로 신성한 어떤
분노의 순간에 경험했으며, 똑같이 축복받은
어떤 두려움 속에서, 젊은 남자의 눈에서 나의
눈으로 왔던 최초의 그 광선 속에서, 우리가
주고받은 시선 속에서 경험했다. 그리고 마침내
그 승객으로부터 나와 내 안으로 들어온 그 시선
속에서 경험했다. 그 나머지, 그 모든 나머지는
필연적으로 변조된 나의 외관 자체가 불러일으킨

속 렘브란트 자신이 그러하다.
얼굴과 배경이 너무도 붉어서 그림
전체가 태양에 바싹 말라 버린
태반(胎盤)을 생각나게 한다.

쾰른 미술관에는 뒤로 한껏 물러설
여유 공간이 없다. 한 모서리에서
대각선으로 위치를 잡고 서 있어야
한다. 바로 그 위치에서 나는 그
자화상을 바라보았는데, 내 머리를
아래로 하고, 말하자면 뒤집힌
자세로 그림을 쳐다보았다. 피가
머리로 몰려왔지만, 웃고 있던 그
얼굴은 슬펐다!

바로 그 순간부터 그는 자신의
모델들을 몰개성화시키고,
대상들에서 식별 가능한 모든
특징들을 거둬내고, 하나하나의

시각적 오류의 효과로 보였다. 렘브란트는
나를 고발한 최초의 인물이었다. 렘브란트! 그
엄격한 손가락은 호화찬란한 옷들을 걷어내고
보여주는데… 무엇을? 무한한, 지옥 같은
투명성을.

　나는 그러니까 내가 지향했던 것에 대해,
나는 몰랐지만 다행히 더는 피할 수 없게
될 어떤 것에 대해 깊은 혐오감을 체험했던
것이고, 그러고 나자 내가 상실하게 될 것에 대해
크나큰 슬픔을 느꼈던 것이다. 주변의 모든 것이
마법에서 풀려났고 모든 것이 부패하고 있었다.
에로티시즘과 그 격렬함이 결정적으로 내게
거부된 것 같았다. 기차 안에서의 경험 이후,
모든 아름다운 형태가 나를 가두고 있으며 그
형태가 바로 내 자신이라는 것을 어찌 무시할 수
있겠는가? 그런데 그 정체성[동일성]을 만일 내가
다시 붙잡으려 한다면, 모든 형태는 괴물 같건
사랑스럽건 간에 나에게 가하는 위력을 잃을
것이다.

대상들에 가장 큰 무게, 가장
위대한 현실성을 부여한다.

무언가 중요한 일이 벌어졌다.
그가 대상을 알아본 것과 동시에
그의 눈은 회화를 그 자체로
알아본다. 그리고 그는 이제
거기에서 벗어나지 않을 것이다.
렘브란트는 이제 회화를, 그것이
그려내려는 임무를 맡은 대상이나
얼굴로 혼동하려고 애씀으로써
변질시키는 일은 하지 않는다.
그는 회화를 별개의 질료로, 즉
있는 그대로의 것으로서 부끄러움
없이 우리에게 내놓는다. 아침에
열심히 갈아 놓은 밭처럼 뚜렷하고
연기가 피어오르는. 관람자가
거기에서 무엇을 얻어낼지 나는
여전히 모르지만, 화가는 자기

"에로틱의 추구는, 오로지 각각의 존재가 자신의 개인성을 가지고 있고 그 개인성은 환원 불가능하며 신체의 형태는 그 점을 고려하고 있다고 상정할 때만 가능하며, 에로틱한 추구는 오직 개인성만을 고려한다"고 나는 생각했다.

에로틱의 의미에 대해 나는 무엇을 알고 있었나? 아니, 내가 각각의 사람 속을 돌아다닌다는 생각, 각각의 사람이 나 자신이었다는 생각은 나에게 혐오감을 일으켰다. 관습적인 의미에서 꽤 아름다운 남성의 형태가 한동안 여전히 나에게 약간의 힘을 간직하고 있다면, 그것은 잔향 탓이라고 말할 수 있으리라. 그 힘은 내가 그토록 오랜 시간 굴복했던 것에 대한 반영이었다. 또한, 그 힘에 건네는 향수 어린 인사이기도 했다. 그리하여 각각의 인물은 더 이상 나에게 그의 온전하고 절대적이고 훌륭한 개인성으로 나타나지 않았다. 유일한 한 존재의 파편적 외관으로서 그 인물은 더더욱 나를 고통스럽게 했다. 그렇지만 나는

직업의 솔직함을 얻어낸다. 그는 색채에 미쳐 버려, 되는 대로 그려 놓은 광기 속에 자신을 드러내 보인다. 가장된 우월함과 흉내 내는 사람의 위선을 저버린 채로. 이것은 그의 말년의 그림들에서 현저히 느껴질 것이다. 하지만 렘브란트는 자신을 인정하고 받아들여야만 했다. 살(살에 대해 내가 무엇을 말하겠는가?)의 존재로, 육체의 존재로, 고기의, 피의, 눈물의, 땀의, 똥의, 지성과 애정의, 그리고 더 많은 다른 것들, 무한한 것들의 존재로. 그러나 그 어떤 것도 다른 것들을 부정하지 않고, 아니 각각의 존재가 다른 존재들에게 경의를 표하며.

당연히 렘브란트의 작품은 내가

나에게 친숙하고 나의 삶을 지배했던 에로틱한 주제들에 끊임없이 초조해하고 동요되었던 예전의 일들을 글로 써냈다. "각자는 다른 사람과 같고 나는 타자들과 같다"라는, 계시로부터 출발한 어떤 탐색에 대해 말하고 있었을 때 나는 진지했다. 하지만 내가 그 글을 썼던 것은 또한 에로티시즘으로부터 나를 해체하기 위해서, 나를 그것으로부터 덜어내기 위해서, 어쨌든 그 에로티시즘으로부터 멀어지기 위해서였다는 것을 알고 있었다. 상기되어 떨리는, 곱슬곱슬한 검은 털에 덮인 발기한 성기, 그리고 이어지는 두툼한 엉덩이, 그리고 상반신, 몸 전체, 손들, 엄지손가락들, 그리고 목, 입술, 치아들, 코, 머리카락, 그리고 마침내 구원 혹은 절멸을 바라는 듯 사랑의 포효를 호소하는 두 눈, 그리고 이 모든 것은 그 전능함을 파괴할 수 있는 그토록 연약한 시선에 대항해 투쟁하고 있는 것인가?

방금 쓴 글이 틀렸다는 것을 내가 알아야만 (적어도 나에게) 의미가 있다.

편집자의 글

장 주네가 렘브란트의 작품을 발견한 것은 런던에 체류 중이던 1952년과 이듬해인 1953년 암스테르담, 그 다음에는 뮌헨, 베를린, 드레스덴, 그리고 1957년 비엔나에서였다. 렘브란트의 작업에 매료된 주네는 그에게 바치는 한 권의 책을 구상하게 되는데, 그 기획을 오랫동안 품고 다니긴 하지만 생전에 완수하지는 못한다. 그 과정의 여러 단계들을 훑어보면 다음과 같다.

「렘브란트의 비밀(Le secret de Rembrandt)」은 주네가 이 화가에게 바친 첫번째 글로, 1958년 9월 4일 잡지 『렉스프레스(L'Express)』에 실린다.[1] 렘브란트의 초상화 및 자화상 아홉 점이 흑백으로 함께 실린 이 글은 갈리마르 출판사에서 그 해 가을에 출간될 예정이던 '렘브란트에 관한 에세이(essai sur Rembrandt)'의 일부로 소개되었다. 그러나 예고되었던 책은 끝내 출간되지 못했다.[2]

1964년 3월 미국 시인 존 애쉬베리(John Ashbery)가 주도하는

갈리마르(Gallimard)에서 '라르발레트(l'arbalète)' 컬렉션으로 출간한 『렘브란트(Rembrandt)』(2016)에 실린 편집자의 글이다.

1958년 9월 4일자 『렉스프레스』.

잡지 『아트 앤 리터래처(Art and Literature)』[3]는 버나드 프레츠먼(Bernard Frechtman)이 영어로 번역한 주네의 글 두 편을 「썩어 가는 듯 보이던 무언가…(Something Which Seemed to Resemble Decay…)」라는 제목으로 이어 싣는다. 그중 두번째 글이 렘브란트에 관한 것이었다.

같은 달, 엘리오 비토리니(Elio Vittorini)와 이탈로 칼비노가 이끄는 잡지 『일 메나보(Il Menabò)』[4] 역시 이탈리아어로 된 두 개의 글을 이어서 게재하는데, 글의 제목은 각각 「세상을 바라보는 나의 고대 방식(Il mio antico modo di vedere il monde)」과 「우리의 시선(Il nostro sguardo)」이다. 보다시피 주네는 1960년대의 국제적 아방가르드 및 관련 잡지들의 인정을 받았고, 사르트르의 영역으로부터 조금 더 거리를 두게 된다. 이후의 일들은 이러한 사실을 공고히 한다.

위의 글들은 1967년 필리프 솔레르스(Philippe Sollers)[5]가 주도하는 잡지 『텔 켈(Tel Quel)』 29호의 권두에 프랑스어로 실리게 되는데, 글의 배치와 제목으로 인해 즉각적인 충격을 일으킨다. 프랑스어 출간을 계기로 주네가 두 가지의 전격적인 변화를 시행했기 때문이다. 그는 두 개의 텍스트를 서체를 다르게 해 한 페이지의 오른쪽과 왼쪽에 나란히 싣고, 글 전체에 「렘브란트의 그림을 반듯한 작은 네모꼴로 찢어서 변소에 던져 버린 뒤

에 남은 것(Ce qui est resté d'un Rembrandt déchiré en petits carrés bien réguliers, et foutu aux chiottes)」(이후 「렘브란트에게서 남은 것」으로 약기함—옮긴이)이라는 새로운 제목을 부여한다. 이 제목은 그 글이 이탈리아어와 영어로 출간되던 해에 주네의 생애에 닥쳤던 중요한 에피소드에서 비롯한다. 1964년, 주네의 친구이자 『줄타기 곡예사(Funambule)』의 모델인 압달라 벤타가의 죽음 이후 자신이 기획했던 원고들을 모조리 파기해 버린 것이다. 일이 벌어지기 직전에 위에 언급된 잡지사들에 맡겼던 두 개의 텍스트만이 겨우 그같은 운명을 벗어날 수 있었다.

그리고 나서 단행본 출간의 시기가 온다.

1968년 장 주네는 세로 두 단 편집을 고수하며 「렘브란트에게서 남은 것」을 갈리마르 출판사의 '블랑슈(Blanche)' 컬렉션의 일부인 『장 주네 전집』 제4권에 포함시킨다.

1979년 「렘브란트의 비밀」이 『장 주네 전집』 제5권에 포함된다.

장 주네 사후 구 년이 되던 해인 1995년, 갈리마르 출판사는 로랑 부아예(Laurent Boyer)[6]의 지휘 아래 선택된 렘브란트의 유화와 데생 서른두 점을 컬러로 재현해 곁들이고 주네의 두 텍스트를 한데 모아 '예술과 작가(L'Art et l'Écrivain)' 컬렉션의 하나로 재출간한다.[7]

Art and Literature
An international Review

I

—————————————Jean Genet—————« Something Which Seemed
nble Decay... »————————————David Jones—————«The Dream of
litus »——Carlo Emilio Gadda—————« The Fire in Via Keplero »
—Kenneth Koch—————«The Postcard Collection »—————
on Bachelard—————« Corners »————Cyril Connolly—————« Fifty
Little Magazines »—————————Michel Leiris—————«...pply »—
rs—————« Wide Sargasso Sea »————Jane Freilicher & Alex Katz
\ Dialogue »————Richard Fields————« The Wind Sneezes
Lost Baboon »—————Georges Limbour—————« Music Album
————Kenward Elmslie—————Poems—————David Shapiro—
———Poems————Frank Lissauer————Poems—————Donald
c———————« Will You Tell Me ? »—————Jean Hélion—
————« Figure »————Marcelin Pleynet—————« The Painting
Bishops—————————Diana Witherby—————Poems—
owle————Poems————Adrian Stokes————« Living in Ticino »

1964

1964

TEL QUEL

Vaate : Litterature

Jean Genet, *Ce qui est resté d'un Rembrandt...*
Roman Jakobson, *Une microscope du dernier splen
dans les Fleurs du Mal*
Philippe Sollers, *Le toit*
Jean Pierre Faye, *Idéographie et Idéologie*
Julia Kristeva, *Pour une sémiologie des paragrammes*
Edoardo Sanguineti, *Pour une avant-garde révolutionnaire*

Printemps 1967 29

1967

1968

1979

1995

주네가 죽을 때까지 렘브란트에 대한 열정을 표현했다는 점에 대해서는 모두가 일관되게 말을 하지만, 정작 그가 구상했던 책의 기획에 대해서는 알려진 게 거의 없다. 생전에 그 화가에 대한 주네의 글이 그림과 함께 실렸던 것은 딱 한 번, 『렉스프레스』에 아홉 개의 도판과 함께 발표되었을 때였는데, 당시 도판을 그가 선택했는지에 대해서는 확실치 않다. 때로는 그림과 함께, 때로는 그림 없이 이루어진 『자코메티의 아틀리에(L'Atelier d'Alberto Giacometti)』(이 책은 「렘브란트의 비밀」과 완전히 동시대적이다)의 잇따른 출간[8]은 작가가 얼마나 편집자의 선택에 의존하고 있었는지를 잘 보여준다.[9]

「렘브란트에게서 남은 것」에 그림을 함께 실어 출간했던 판에 대해 말하자면, 두 개로 나뉜 텍스트가 서로의 글을 설명해 주는 형태로 되어 있는데, 이러한 형식은 그림이 곁들여진 책을 만들기 어렵게 한다.(1995년도 판에서는 두 개의 텍스트를 한 페이지에 나란히 배치하지 않고 차례로 이어 붙여 출간했다.) 1967년에 주네는 다른 방식을 택하고 있는 듯 보인다. 즉 1954년에 『파편들…(Fragments…)』에서 탐색했던[10] 특수한 타이포그래피(이탤릭체, 문단들 사이에 변화 주기, 소제목들, 각주의 소환 등, 말 그대로 텍스트를 분산시키는) 방식으로 책을 소개하거나 혹은 1970년 초반에 『판결(La Sentence)』[11]에서 시도했

던 방식으로, 그 유명한 타이포그래퍼 마생(R. Massin)과 협동해 텍스트 블록들, 세로 단, 다양한 색채들을 사용하면서 전대미문의 체계를 고안해낸다. 「렘브란트에게서 남은 것」의 독창적인 지면 배치는 너무나 인상적이어서 데리다가 그것을 기억해내어 헤겔과 주네를 연구한 자신의 작품 『조종(Glas)』[12]에서 동일한 구성 방식으로 활용할 정도였다.

새로운 삽화본으로 출간되는 이 책, 장 주네의 『렘브란트』가 제기하는 질문은, 비록 주네가 그것이 자신의 소망이라고 지칭하긴 했지만, 문제적이고 열린 채로 남아 있다. 그 질문은 특히 그 텍스트들이 출판되었던 맥락을 빼놓을 수 없게 하는데, 우리는 여기서 그 점을 고려하려고 노력했다.

우선 우리는 주네가 자신의 글에서 인용한 작품들로 삽화를 제한해 선택하기로 했다. 그리하여 이 판은 몇 개의 작품들만을 실었던 『렉스프레스』의 출판, 어떤 작품도 싣지 않았던 『장주네 전집』, 주네가 인용하지 않았던 데생들 중 하나를 실었던 1995년도 판과 명확하게 구분된다. 그리고 글이 여러 개의 그림들을 지시할 수 있을 때는 『렉스프레스』가 선택한 도판들[13]을 고려하면서도 주네가 글을 쓰던 당시에 볼 수 있었던 작품들에 특권을 주어 수록했다.

「렘브란트에게서 남은 것」에 대해서는 주네가 『텔 켈』을 위해 선택하고 『장 주네 전집』에 다시 취했던 세로 두 단의 제시 방식을 유지했다. 비록 이 방식이 앞서 말했듯 이미지 없이도 완벽하게 작동하지만, 주네가 텍스트 안에서 환기하고 있는 새로운 그림들을 볼 수 없게 만드는 것은 유감스러웠다. 이번 판은 가능하면 좀더 완벽해지기 위해서, 그리고 동시에 1950년에서 1960년 사이에 민감하게 느껴지는 주네의 시각적 진화를 강조하기 위해서다. 「렘브란트에게서 남은 것」에서 주네는 렘브란트의 그림들을 더 이상 개별적으로 해설하지는 않는다. 하지만 그는 그림들을 주제나 크기에 따라 아주 자유롭게 연결하고 있는데, 이러한 움직임은 그가 1967년에 작성한, 서로 다른 주제와 길이의 두 텍스트를 두 개의 단으로 접합했던 그 움직임을 떠올리게 한다.

토마 시모네(Thomas Simonet)

이 책의 출간을 위해 귀중한 정보와 문서들을 흔쾌히 나눠 주었던 자크 마글리아, 필리프 솔레르스, 알베르 디시, 빅토르 드파르디외에게 깊이 감사드린다.

1. 장 폴 사르트르의 옛 비서였던 장 코(Jean Cau, 1925–1993)가 당시 『렉스프레스』의 기자였는데, 아마도 그가 잡지사에 이 글의 게재를 제안했던 듯하다. 이 무렵 장 주네와 장 코는 자주 만나고 있었다.

2. 갈리마르 출판사에서는 이 책의 기획에 관한 어떤 흔적도 찾을 수 없었다. 모두 서른 장에 이르는 「렘브란트의 비밀」의 자필 원고와 타이핑 원고는 2014년 12월 9일 파리의 크리스티 경매장에서 팔렸다. 이 원고들에는 이전 제목인 「초가집 왕궁(Le palais de la chaumière)」이 지워진 채 남아 있고, 『렉스프레스』의 판과 크게 다르지 않은 차이들이 조금 나타난다.

3. *Art and Literature*, n° 1, Société anonyme d'éditions littéraires et artistiques, Lausanne, Switzerland, 1964. 이 잡지는 뉴욕과 런던, 암스테르담에서 동시에 보급되었다.

4. *Il Menabò di Litteratura*, vol. 7–8, Einaudi, 1964. 이 잡지는 결국 출간되지 못한 『르뷔 앵테르나시오날(Revue internationale)』에 수록된 주네의 글을 다시 게재했다. 『르뷔 앵테르나시오날』은 프랑스어, 독일어, 이탈리아어로 된 야심찬 기획의 잡지로, 모리스 블랑쇼와 디오니스 마스콜로가 프랑스에서 주도했다.("Le dossier de la *Revue internationale*," *Ligne*, n° 11, 1990 참조.)

5. 이 글이 게재되었던 상황에 대해 필리프 솔레르스는 당시 갈리마르의 편집자이던 폴 테브냉의 집에서 주네를 여러 차례 만났다고 회상한다. 『텔 켈』 잡지가 주네의 글을 연달아 싣게 된 것은 솔레르스의 중개로 가능했다. 「렘브란트에게서 남은 것」은 29호에, 「이상한 단어… (L'étrange mot de…)」는 30호에 실렸다. 두 편의 글은 『텔 켈』의 역사



에 신기원을 이루게 될 것이었다.(2016년 6월 필리프 솔레르스와의 대화에서.)

6. 1960년대부터 1990년대까지 갈리마르의 법률 담당이던 로랑 부아예는 주네가 지명한 유언집행자였다. 그는 렘브란트에 관한 책의 도판 선택을 담당했고, 출간은 장 루 샹피옹(Jean-Loup Champion)의 감수를 받았다.(갈리마르 서고에 보관된, 부아예가 마글리아에게 보낸 1994년 7월 22일자 편지에서.)

7. 또한 2010년에는 슈맹 드 페르 출판사(Editions du Chemin de fer)가 삽화들을 신중하게 연결해 「렘브란트에게서 남은 것」만 따로 출간하기도 한다.

8. 1957년 매그 갤러리의 잡지 『데리에르 르 미루아르(Derrière le miroir)』에 실린 호화로운 초판에는 자코메티의 데생과 도판들이 포함되어 있다. 1957년의 두번째 판은 삽화 없이 세 편의 주네의 다른 텍스트들과 함께 라르발레트에서 출간된다. 1963년 세번째 판은 에른스트 샤이데거(Ernest Scheidegger)의 쉰여덟 점의 흑백 사진들로 된 도판들과 함께 역시 라르발레트에서 출간된다. 네번째 판은 삽화 없이 갈리마르의 『장 주네 전집』 제5권에 포함되어 출간된다.

9. 최근에 있었던(2016년 6월 드루오 경매장) 올가 바르베자(Olga Bar-bezat)의 장서 경매는 라르발레트 출판사의 창립자인 마르크 바르베자(Marc Barbezat)가 소유한 『렉스프레스』의 기사 일부를 다시 떠오르게 했다. 잡지에 인쇄된 그림들이 편집자의 손에 달려 있었다는 점을 지시하고 있었던 것이다. 이것은 갈리마르의 출간 예고에도 불구하고 마르크 바르베자 자신이 이 텍스트를 출간할 가능성을 염두에 두

고 있었다는 점을 짐작케 한다.

10. *Les Temps moderns*, n° 105, août 1954에 최초로 실린 후, *Fragments... et autres textes*, Gallimard, 1990으로 재출간되었다.

11. Jean Genet, *La Sentence*, Éditions Gallimard, 2010. 자필 원고 복사판을 재출간한 것이다.

12. Jacques Derrida, *Glas*, Galilée, 1974.

13. 『렉스프레스』가 선택한 아홉 개의 그림들은 다음과 같다. 〈미소 짓는 사스키아의 초상〉 1633, 〈아이의 초상〉 1650, 〈독서하는 렘브란트의 어머니〉 1631–1634년경, 〈깃털 모자를 쓴 남자의 초상(자화상)〉 1635–1640년경, 〈동양 의복을 입은 남자의 흉상〉 1635, 〈생폴의 화가 자신의 초상〉 1661, 〈호메로스(필경사에게 구술하는)〉 1662–1663, 〈헨드리키어 스토펄스의 초상화〉 1654년경, 〈자화상〉 1668년경.

옮긴이의 글

렘브란트에 관한 주네의 글은 작성 시기와 출간 시기 사이에 공백이 있고, 출간의 형태도 다양한 모습으로 나타난다. 복잡한 출간 시기와 여러 판본에 대한 이야기의 요점은, 주네가 렘브란트의 그림을 본 즉시 그에 관한 긴 글을 구상했다는 것, 렘브란트에 대해 꾸준하고 지속적인 관심을 가졌다는 것, 그러나 그 기획은 결코 완성되지 않았고 오직 두 편의 짧은 글만이 우리에게 남았다는 사실이다. 글이 완성된 후에도 꽤 시간이 지나서야 일부만이 발표된 셈인데, 그렇게 된 이유 중 하나로 주네의 연인이자 친구이던 줄타기 곡예사 압달라 벤타가의 자살을 꼽을 수 있다. 1964년 맞이한 친구의 돌연한 죽음은 주네를 한동안 극단적인 상태까지 몰고 갔고, 그는 그때까지 쓴 글을 모조리 불태워 버린다. 1967년에야 주네는 어둠에서 벗어나 조금씩 활동을 재개하고 「렘브란트의 그림을 반듯한 작은 네모꼴로 찢어서 변소에 던져 버린 뒤에 남은 것」(이하 「렘브란트에게서

이 글은 옮긴이가 주네의 예술비평에 관해 쓴 논문(「상처의 윤리학: 장 주네의 예술비평」, 『불어불문학연구』, 119집, 2019)의 일부를 발췌해 작성한 것이다.

남은 것」으로 약기함)이 비로소 빛을 보게 된다.(글의 제목이 이렇게 붙여진 까닭도 그가 압달라의 자살 이후 모든 원고를 다 불태웠고, 이 글이 그중에서 남은 것이기 때문이다.)

「렘브란트의 비밀」은 렘브란트의 삶을 짧게 정리한 글인데, 연대기로 훑어가는 전기가 아니라 주네의 눈에 비친 강렬한 몇 개의 특징을 중심으로 화가의 작품 세계를 일별하고 있다. 그는 렘브란트의 초상화와 자화상 사이의 소통을 마련하고 그것들이 서로 어떻게 연결될 수 있는지를 읽어낸다. 렘브란트의 그림에 드러나는 화려함과 호사의 진정한 의미, 그것을 통해 화가가 지향하려던 지점을 꿰뚫어 봄으로써 주네는 자신이 왜 이 화가의 그림에 매료되었는지를 단숨에 이해시킨다.

독특한 지면 배치를 보이는 「렘브란트에게서 남은 것」은 두 개의 서로 다른 글이 하나의 제목 아래 들어가 있는 것처럼 보인다. 왼쪽에는 주네가 언젠가 기차에서 마주한 늙고 추레한 노인에 대한 이야기를 자세히 서술하고 있고, 오른쪽 글에서는 렘브란트의 삶과 작품, 특히 그의 말년의 초상화에 대해 설명하고 있다.

렘브란트에 관한 두 편의 글은 『자코메티의 아틀리에』와 함께 긴 호흡으로 작성된 주네의 본격적인 예술비평에 속한다. 구상과 작성은 렘브란트에 관한 글이 먼저이지만 출간은 『자코메

티의 아틀리에』가 앞섰다. 이 두 화가에 대한 주네의 찬탄은 분명한데, 그는 무엇보다 왜 자신이 그들의 작품 앞에서 매혹되는가, 왜 그 앞에서 어떤 진실을 마주한다는 느낌이 드는가를 해명하려 한다. 섣부른 환원이나 전문용어를 들이대는 비평이 아니라 그림이 불러일으킨 감정을 전하려는 그의 글은 자주 머뭇거리고 때론 회의적이며 급기야 이제까지 해온 자신의 설명을 모조리 부인하기까지 한다. 흥미로운 사실은, 언뜻 보기에도 서로 다른 화풍의, 다른 시기에 속하는 렘브란트와 자코메티가 주네에 의해 예술적 동질성을 확보한다는 점이다.

두 예술가를 다룬 글에는 동일한 일화가 등장한다. 기차 안에서 마주친 늙고 추레한 어느 노인에 관한 이야기인데, 같은 일화가 조금 다르게 그러나 동일한 결론에 이르는 것으로 기술되고 있다. 이 이야기는 두 글에서 모두 돌연한 '계시'처럼 주네를 각성시켜, 예술에 대한 생각을 풀어 나가는 기점으로 작동한다.

사실 이야기 자체는 그다지 충격적이거나 새삼스럽지 않고 주네가 일화로부터 끌어낸 결론 또한 어찌 보면 진부하게 느껴진다. 삼등 기차 칸에서, 앞 좌석의 꾀죄죄하고 고약한 인상의 노인(더러움, 추함, 노쇠함, 외로움, 고약함 등 인간으로서 거둬들일 수 있는 모든 악조건은 두루 갖춘)과 갑자기 시선이 마주치고 그 시선의 겹침은 불현듯 그와 내가 동일한 인간임을 일

깨워 준다. 노인의 시선은 '무심코 거울에서 발견하게 되는 내 자신의 시선'이며 결국 모든 인간은 나름의 가치를 갖고 있다는, 불쾌하지만 부인할 수 없는 동질성의 느낌으로 이어진다. 모든 사람은 저마다의 가치를 지니며 인간은 그의 추함과 비루함을 넘어 모두 사랑받을 수 있다는 것이다.

　우선 주네가 힘주어 강조하는 것은 이 일화가 어떤 자비나 동정심에 관한 것이 아니라는 점이다. 그는 그것이 하나의 인식에 관한 것이라며, 그 인식의 과정을 중시한다. 이 성찰은 소외에서 비롯한 인간의 상처와 고독을 직시하고, 그로부터 개개 인간의 존엄성을 이끌어내고, 모든 인간의 동일성을 강조하는 데 이른다. 주네는 그 노인을 통해 모든 인간의 동일성을 알아보았는데, 자코메티와 렘브란트의 작품이 그같은 인식을 형상화하고 있음을 깨우친다. 그렇기에 주네는 그들의 작품 앞에서 마음의 움직임을 느끼고 그것을 어떻게든 글로 표현해내고자 한다. 자코메티론에서는 이 일화가 비교적 짧게 언급되는 반면, 렘브란트에 관한 글에서는 이 과정이 매우 치밀하고 섬세하게 복기되면서 주네에게 그것이 관념이 아니라 체험으로 다가왔으며, 그렇기에 절대로 잊을 수 없게끔 각인되어 떨쳐 버릴 수 없는 깊은 슬픔으로 자리 잡았음을 강조한다.

나의 시선에 부딪혀 온 그 시선으로 인해 충격처럼 그 일을 겪어내면서, 나는 모든 인간에게 보편적인 정체성 같은 것을 발견했다. (…) 그의 시선은 다른 누구의 것이 아니었다. **그것은 내가 부주의하게 나를 망각한 고독의 순간**에 거울 속에서 우연히 맞닥뜨리게 되는 나의 시선이었다.

그런데 자코메티와 렘브란트는 서로 다른 화풍을 내보인다. 자코메티의 조각은 모든 외형을 다 치워내고 존재(대상)에 가해지는 외부의 압력을 최소화하려는 듯이 보이는 반면, 렘브란트의 인물들은 화려함과 호사를 휘두르고 있다. 주네는 렘브란트의 화려한 외양 뒤에 숨겨진 투명성을 읽어낸다. 적어도 주네의 눈에 렘브란트의 호사스러운 외양은 그것 자체가 목적이 아니고 그 뒤의 초라한 인간을 감추기 위한 것이다. 그의 그림이 화려하면 화려할수록 그 대상의 벌거벗은 투명성은 더더욱 강렬하게 다가온다.

렘브란트 그림의 화려한 외양 뒤에서는 '냄새나는 인간의 벌거벗음'이 감지된다. 모든 인간은 그 외양을 들춰내면 모두 동일하고, 그러니까 다시 외양이 중요해져서(모든 인간이 동일하다면 그들을 각자 다르게 만드는 것은 외양일 뿐이므로) 렘브란트는 화려하고 호사스러운 외양 묘사에 힘을 쏟는다. 결국 서

로 다른 시대, 서로 다른 화풍의 두 예술가지만 둘 모두 인간의 동일한 정체성으로부터 출발해 한 사람은 그것을 가려 버리는 외형을 벗겨내는 일에, 다른 한 사람은 그것에 무언가를 자꾸 덧붙이는 일에 몰두하고 있는 것이다.

주네가 자코메티와 렘브란트를 찬탄한 중요한 이유는 대상에 대한 두 예술가의 각별한 경외심에 있다. 이 경외심은 그들 앞에 놓인 대상의 정체성(혹은 본질)을 포착하려는 끈질기고 집요한 노력으로 표현된다. 그런데 기차 안 노인의 일화에 따르면 '나는 곧 그이고, 그는 곧 나인' 동일성이 드러나므로 그 정체성의 추구가 한낱 헛된 일로 보일 수 있다.

그렇지만 그 일화가 주네에게 일깨워 준 진실은 '모든 인간은 똑같다'라는 흔하디흔한 체념이나 자비의 정신이 아니라 인간 실존에 연관된 존재론적인 깨달음이다. 그 점을 그는 렘브란트의 그림에서 읽어내는데, 이 화가에게 그것이 체험된 인식으로 깊숙하게 자리 잡힌 채 그림으로 표현되고 있기 때문이다. 우선 렘브란트가 숱하게 그려낸 초상화들이 모델과 유사성이 없다는, 아니 렘브란트가 그 유사성에 몰두하고 있지 않다는 사실에서 주네는 모든 존재의 동일성에 대한 렘브란트의 인식을 읽어낸다. 이는 회화가 대상의 본질을 추적하고 그것을 잡아내어 표현하려 하지만 그 대상의 본질이란 결코 포착되지 않으며, 결국

은 존재하지 않는다는 엄연한 사실의 확인으로 이어진다. 주네에게 렘브란트의 모든 초상화들, 특히 그가 죽을 때까지 매달린 자화상은 그같은 인식의 예술적 형상화였다.

세상의 모든 존재는 소멸을 운명으로, 그 필연적 조건으로 가지고 있다. 존재하는 모든 것은 순간의 즉각적인 외형으로만 표현되거나 지각될 수 있다. 예술이 포착하는 것 또한 그렇게 순간적인 모습이다. 단지 그것을 사회화되고 일반화되어 정형화된 방식이 아닌 그만의 방식으로, 즉 이제까지 시도되지 않은 방식으로 인간의 본질을 잡아내려는 노력이 바로 예술일 것이다. 자코메티의 헐벗게 하기와 렘브란트의 덧씌우기는 동일한 목표를 향하고 있다. 정체성의 추구는 결국 동일성으로 귀착하고, 그것은 실패하기 마련이다. 죽는 날까지 자화상을 붙잡고 있던 렘브란트와 더는 쳐낼 수 없을 정도로 가느다란 인간의 골조를 매만지고 있던 자코메티야말로 '동일한 정체성'의 예술가를 증거하고 있는 듯하다.

주네에게 렘브란트는 "이 세상에서 회화와 그의 모델을 동시에 존중한 유일한 화가, 그 둘을 동시에 찬미한 화가, 회화와 모델이 서로를 찬미하게 만든 화가"이다. 「렘브란트에게서 남은 것」에서 길게 서술되고 있는 기차 안 노인의 일화는 예술의 윤리에 이르면서 그 과정이 매우 흥미롭게 진행된다. 그는 시선의

마주침, 그 얽힘으로부터 노인의 몸과 자신의 몸이 한데 결합되어 서로가 뒤섞이는 데까지 나아간다. '흘러들어 간다(s'écouler)'라는 표현으로 주네가 강조하고 있는 것은 두 존재의 몸과 몸의 부딪침과 용해이다.

> 내 시선이 그의 시선 속에 녹아들었다. (…) 나는 눈을 통해서 내 몸에서 그 승객의 몸속으로 흘러들어 가고 있었으며 **동시에 그 승객은 내 몸속으로 흘러들어 오고 있었다**….

시선을 통한 두 사람의 용해, 내 몸이 그 노인의 몸속으로 흘러들어 가는 충격적인 경험은 '계시'에서 '슬픔'으로 그리고 곧이어 '체념'으로 이어지고, 이제 세상은 더 이상 예전 같지 않다. 모든 것이 변했고 세상은 부유한다. 나와 타자의 '다름'이란 외형에 불과하고 무수한 개인들의 다양성이라 주장되던 개별성은 외피일 뿐이며, 그것을 들추어내면 동일한 정체성이 나타난다. 게다가 이제까지 나의 정체성이라고 한껏 주장하던 것은 '견고한 비어 있음(un vide solide)'으로 나타난다.

'나'라는 사람의 진실은 나의 외양 속에 가려져 있었다. 우리가 지탱하는 외형과 외관은 우리의 '감옥'이지만 결국 그 바깥만이 나와 너를 차별화한다. 우리의 동일한 내면, 동일한 정체

성은 견고한 비어 있음이다. 그 나머지, "그 모든 나머지는 필연적으로 변조된 나의 외관 자체가 불러일으킨 시각적 오류의 효과"이다. 렘브란트는 그 점을 깨달아 수많은 초상화들에 화려함과 호사를 입히면서도 그들 중 누구도 실제 모델과의 유사성이 나타나지 않게, 모두를 같은 인물처럼 보이도록 그려낸다. 숱한 자화상은 그 자신의 비어 있는 실체에 대한 끊임없는 추구이다. 주네는 그리하여 "렘브란트는 나를 고발한 최초의 인물이었다"고 말한다.

> 렘브란트! 그 엄격한 손가락은 호화찬란한 옷들을 걷어내고 보여주는데… 무엇을? 무한한, 지옥 같은 투명성을.

기차 안 노인에 대한 이야기로 일관하고 있는 왼쪽의 글이 렘브란트에 관한 것임을 뒤늦게 깨우치게 하는 위의 문장은 오른쪽 글과 겹쳐 읽어야 그 의미가 확연하게 들어온다. 노인의 이야기는 오른쪽의 글(구체적인 그림 분석)에 들어가기 위한 주네의 시각을 보여준다. 그는 렘브란트의 그림들이 몹시 화려하고 장식적이지만, 그 장식을 걷어내면, 예컨대 인물들의 옷을 걷어내면 냄새나는 '살덩이'가 자리하고 있다는 걸 직감한다. 인간의 정체성에 대한 탐색은 인간의 동일성에 관한 분명한 인식에

이르고, 그것을 파헤쳐 들어가면 '견고한 비어 있음'과 그 '무한한, 지옥 같은 투명성'에 이른다.

시와 소설의 주관적 발설에서 정제된 희곡의 세계로 넘어가며 주네가 몰두한 예술비평은 그에게 예술의 윤리를 일깨운다. 정체성과 동질성, 한없이 투명한 정체성의 견고한 비어 있음은 나와 너를 한데 묶어주며 그 잡히지 않는 공동(共同 혹은 空洞)의 정체성을 향해 나아가게 된다.

작가의 회화론이 단순히 두 예술 미학을 병치하는 데서 벗어나 독자적 예술론으로 부상하려면 이타성을 존중하면서도 그 예술을 전유(專有)해야, 즉 타 예술을 함부로 축소시키거나 환원하지 않으면서 자기 것으로 삼아야 한다. 회화와 조각에 바친 주네의 글들은 각각의 예술에 대한 진정성있는 경외심으로부터 출발해 각 예술의 본질적인 특징을 잡아내고 그것이 자기 예술(문학)을 비춰 주게 한다.

"오직 예술 안에서만 진실할 수 있다"며 예술에 관한 글쓰기에 몰두했던 주네에게 예술의 진실이란 무엇일까? 「렘브란트에게서 남은 것」의 왼쪽 글 첫 문장은 예술이 추구해야 할 진실의 성격을 규정하고 있다. 그것은 부조리할 수밖에 없는, 자기 부정에 이를 수밖에 없는, 절대로 증명되지도 무언가에 적용되지도 않는 그런 진실이다. 그것은 일상화해 상용하며 입에 올리

는 세속적 진실과 상반되는 진실이며, 삶에 적용시킬 수 있는 진실도 영구적인 진실도 아니고, 곧 자기부정에 이를 수밖에 없는 순간의 진실이다. 다시 말해 그것은 '진실이란 없다'는 진실이다.

진정한 예술 혹은 예술적 진실이라는 상투적이면서도 추상적인 문구의 의미는 바로 거기에 있다. 그리하여 주네가 예술 속에서만 진실일 수 있다는 건 결국 진실할 수 없다는 말이다. 그렇다면 예술적 추구는 무엇에 소용되는가? 바로 그러한 명백한 진실의 확인 과정일 것이다. '진실은 없다'는 사실을 입증하기 위한 진실 추구의 과정, 바로 그것이 주네가 말하는 예술 속 진실이다. 그리하여 그는 「렘브란트에게서 남은 것」의 오른쪽 글 마지막을 이렇게 맺으면서 서로 다르게 보이던 두 글의 완벽한 호응을 과시한다.

당연히 렘브란트의 작품은 내가 방금 쓴 글이 틀렸다는 것을 내가 알아야만 (적어도 나에게) 의미가 있다.

2020년 6월
윤정임

도판 목록

맨 앞의 숫자는 페이지번호임.

렘브란트의 비밀

10. 〈예루살렘의 파괴를 슬퍼하는 예레미야〉 1630. 레이크스 국립미술관, 암스테르담.(Photo: Rijksmuseum, Amsterdam)

12. 〈플로라의 모습을 한 사스키아의 초상〉 1635. 내셔널 갤러리, 런던.

13. 〈선술집의 탕아 장면에 등장하는 렘브란트와 사스키아〉 1635. 국립미술관 회화관, 드레스덴.

15. 〈독서하는 렘브란트의 어머니〉 1631–1634년경. 개인 소장.

17. 〈야코프 트립의 부인, 마르하레타 더 헤이르의 초상〉 1661년경. 내셔널 갤러리, 런던.

18. 〈야코프 트립의 부인, 마르하레타 더 헤이르의 초상〉 1661. 내셔널 갤러리, 런던.

20. 〈책 읽는 티튀스의 초상〉 1656–1657. 미술사 박물관, 빈.

24. 〈깃털 모자를 쓴 남자의 초상(자화상)〉 1635–1640년경. 마우리츠하위스 미술관, 헤이그.

27. 〈헨드리키어 스토펄스의 초상화〉 1654년경. 루브르 박물관, 파리.

30–31. 〈유대인 신부〉 1665. 레이크스 국립미술관, 암스테르담.(Photo: Rijksmuseum, Amsterdam)

35. 〈돌아온 탕자〉 1668년경. 에르미타주 미술관, 상트페테르부르크.

렘브란트의 그림을 반듯한 작은 네모꼴로 찢어서
 변소에 던져 버린 뒤에 남은 것

41. 〈열린 문 앞의 헨드리키어〉 1656년경. 국립미술관 회화관, 베를린.

42-43. 〈포목상 조합의 이사들〉 1662. 레이크스 국립미술관,
 암스테르담.(Photo: Rijksmuseum, Amsterdam)

49. 〈병 든 사스키아〉 1640년경. 프티 팔레 미술관, 파리.(Photo: Paris Musées /
 Petit Palais, Musée des Beaux-Arts de la Ville de Paris)

51. 〈자화상〉 1629. 알테 피나코테크, 뮌헨.

54-55. 〈야간순찰(프란스 반닝 코크 대위의 중대)〉 1642. 레이크스
 국립미술관, 암스테르담.(Photo: Rijksmuseum, Amsterdam)

59. 〈자화상〉 1668년경. 발라프 리하르츠 미술관, 쾰른.

편집자의 글

66. Jean Genet, "Le secret de Rembrandt," *L'Express*, 4 sept. 1958.

69. (위 왼쪽부터 지그재그로)

 Art and Literature, n° 1, mars 1964.

 Il Menabò di Letteratura, vol. 7-8, 1964.

 Tel Quel, n° 29, 1967, Editions du Seuil.

 OEuvres completes, t. IV, 1968, coll. Blanche, Editions Gallimard.

 OEuvres completes, t. V, 1979, coll. Blanche, Editions Gallimard.

 Rembrandt, 1995, coll. L'Art et l'Ecrivain, Editions Gallimard.

장 주네(Jean Genet, 1910–1986)는 프랑스의 시인이자 소설가, 극작가로 파리에
서 태어났다. 어릴 적부터 소년원과 감방을 전전하다 종신형을 선고받았으나,
사르트르와 보부아르, 콕토 등의 도움으로 출감해 본격적인 작품활동을 시작했
다. 주요작품으로 감옥에서 비밀리에 나온『사형수』등의 시집과『꽃들의 노트
르담』『장미의 기적』『도둑 일기』등의 소설, 『하녀들』『발코니』『병풍들』등의
희곡이 있다.

윤정임(尹貞姙)은 연세대학교 불문과와 동대학원을 졸업했고, 프랑스 파리 10
대학에서 사르트르의『성자 주네』에 관한 논문으로 박사학위를 받았다. 공저로
『사르트르의 미학』『소설을 생각한다』등이, 역서로『사르트르의 상상력』『시대
의 초상』『자코메티의 아틀리에』등이 있다.

렘브란트

장 주네

윤정임 옮김

초판1쇄 발행일 2020년 9월 10일
발행인 李起雄 발행처 悅話堂
경기도 파주시 광인사길 25 파주출판도시
전화 031-955-7000 팩스 031-955-7010
www.youlhwadang.co.kr yhdp@youlhwadang.co.kr
등록번호 제10-74호 등록일자 1971년 7월 2일
편집 이수정 나한비 디자인 박소영 오효정
인쇄 제책 (주)상지사피앤비

ISBN 978-89-301-0685-6 03600

이 도서의 국립중앙도서관 출판예정도서목록(CIP)은 서지정보유통지원시스템
홈페이지(http://seoji.nl.go.kr)와 국가자료공동목록시스템(http://www.nl.go.kr/
kolisnet)에서이용하실 수 있습니다. (CIP제어번호: CIP2020033216)